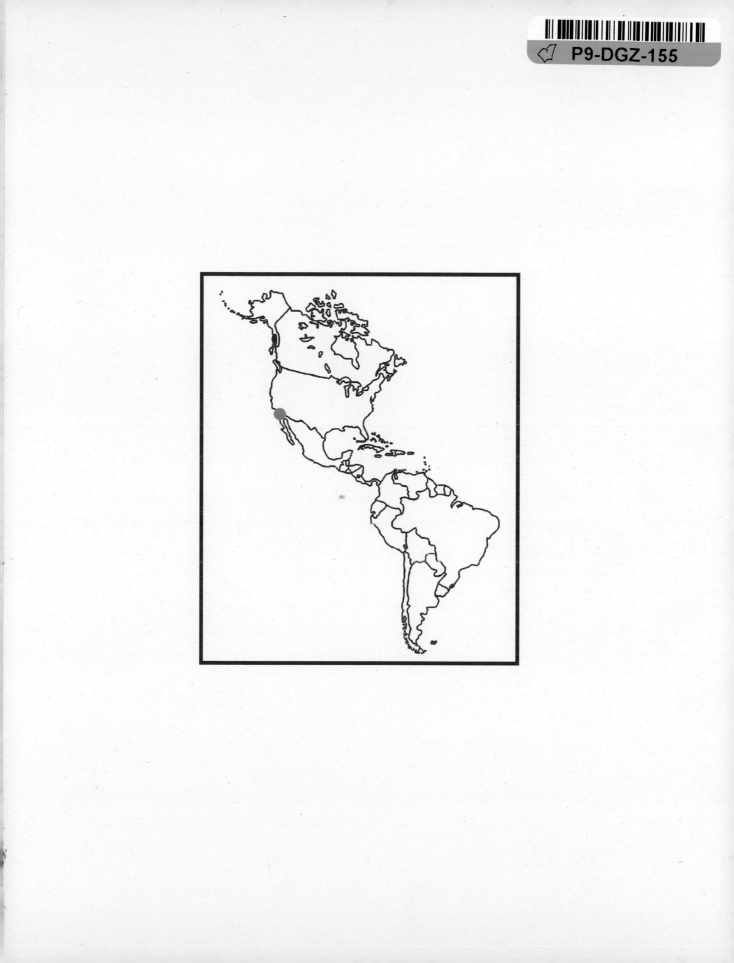

La publicación se realiza en conjunto con la residencia artística y la exposición individual de Cog•nate Collective (Amy Sanchez Arteaga y Misael Diaz) en el Grand Central Art Center (GCAC), California State University, Fullerton, Santa Ana, California.

Cog•nate Collective: Regionalia is published in conjunction with a residency by and an exhibition featuring the work of Cog•nate Collective (Amy Sanchez Arteaga and Misael Diaz) at Grand Central Art Center (GCAC), California State University, Fullerton, Santa Ana, California.

Fechas de la residencia/Residency Dates
2014–Presente/2014–Ongoing

Fechas de la exposición
3 de Marzo al 17 de Junio de 2018
Exhibition Dates
March 3–June 17, 2018

Curaduría/Curated by
John D. Spiak

Publicado/Published by
Grand Central Art Center (GCAC)
California State University, Fullerton
Santa Ana, California
y / and
X Artists' Books
Los Angeles, California

Editado por/Edited by
John D. Spiak y/and Cog•nate Collective

Diseño/Designed by
ELLA asistencia con Roberto Rodriguez
ELLA with assistance by Roberto Rodriguez

Edición de textos en español/
Spanish text edited by
Lorena Mancilla Corona

Edición de textos en inglés/
English text edited by
John Farmer

Traducción/Translation by
Adrian Rivera, Marco Alejandro Hermosillo Gámez, y/and Cog•nate Collective

Misión de Grand Central Art Center (GCAC)
Unidad perteneciente a California State University, Fullerton, College of the Arts en colaboración con la ciudad de Santa Ana, California. El Grand Central Art Center (GCAC) se dedica a la exploración abierta del arte contemporáneo, la cultura y la creatividad en los ámbitos local, regional, nacional e internacional, mediante colaboraciones de arte comunitario en las que participan artistas, estudiantes y agrupaciones sociales.

Grand Central Art Center (GCAC) Mission
A unit of California State University, Fullerton– College of the Arts in collaboration with the City of Santa Ana, California, Grand Central Art Center (GCAC) is dedicated to the open exploration of contemporary art and visual culture: locally, regionally, nationally, and internationally through socially engaged collaborations among artists, students, and the community.

ISBN: 978-1-7331888-0-7
Imprenta/Printed in China, Permanent Printing Limited.

Grand Central Art Center (GCAC)
California State University, Fullerton
125 N. Broadway
Santa Ana, CA 92701
grandcentralartcenter.com

GCAC
GRAND CENTRAL ART CENTER
CSUF
20TH ANNIVERSARY / 1999-2019

X ARTISTS' BOOKS

COG•NATE COLLECTIVE

REGIONALIA

Grand Central Art Center (GCAC)
California State University, Fullerton
Santa Ana, California

CONTENIDO

CONTENTS

Presentación—John D. Spiak

En la primavera del 2013, el Grand Central Art Center (GCAC) presentó la exposición Divested Interest: <u>Exchange Dialogues with Cog•nate Collective & Ramiro Gomez [Retiro de intereses: intercambio de diálogos entre Cog•nate Collective y Ramiro Gómez]</u>, curada por Emily D. A. Tyler y Martha Lourdes Rocha, alumnas del programa de posgrado Exhibition and Design [Exposición y diseño] de la Universidad Estatal de California, Fullerton (CSUF). La exposición ofreció la oportunidad de conocer los sistemas, estructuras y procesos de intercambio colectivo que Cog•nate Collective (Amy Sanchez Arteaga y Misael Diaz) generan a través de su participación en la práctica comunitaria. Cuando la exposición estaba llegando a su fin, los artistas expresaron su interés de continuar su labor con las comunidades de Santa Ana.

En ese momento, el GCAC ya comenzaba a alejarse de una aproximación tradicional a las residencias artísticas—un modelo con fechas fijas, expectativas de resultados concretos, el cual está determinado por las limitaciones de los muros institucionales. En diversas situaciones, durante el periodo de residencia, los artistas pueden encontrarse sujetos a los confines de un espacio específico, atados a una propuesta presentada

mucho tiempo atrás u obligados al cumplimiento de una misión establecida por la institución. En consecuencia, tal restricción institucional a menudo obstaculiza el proceso creativo, en lugar de apoyarlo.

La culminación exitosa de la residencia de la artista Jules Rochielle tuvo gran influencia en nuestro pensamiento institucional y en nuestras estrategias al buscar darle una nueva dirección al programa de residencias. Las presiones de las propuestas predeterminadas y de los plazos calendarizados se reemplazaron con visitas constantes al sitio y estadías considerables, lo cual permitió un mayor enfoque en la investigación, la exploración, la apertura y los descubrimientos.

El método que Cog•nate Collective utilizaba en su práctica artística, reflejó lo que el GCAC estaba considerando implementar en el programa de residencias, planteando el interés en exploraciones impulsadas por preguntas y no expectativas concretas. Fue justamente por esta razón que, en el 2014, los invitamos a realizar una residencia artística continua cuya única agenda sería el apoyo a su proceso artístico.

Al explorar lo que aparentemente son sitios ordinarios

Foreword—John D. Spiak

In the spring of 2013, Grand Central Art Center (GCAC) presented the exhibition <u>Divested Interest: Exchange Dialogues with Cog•nate Collective & Ramiro Gomez</u>, curated by Emily D. A. Tyler and Martha Lourdes Rocha, California State University, Fullerton (CSUF) Exhibition and Design graduate students. The exhibition provided the opportunity to experience the systems, structures, and open process of exchange that Cog•nate Collective (Amy Sanchez Arteaga and Misael Diaz) generates through their engaged community practice. As the exhibition drew to a close, the artists reached out and expressed a desire to continue working with the communities of Santa Ana.

At the time, GCAC was working to move away from a more traditional residency approach—one with set dates, expectations of concrete outcomes, and the limitations of institutional walls. In many residency situations, artists can find themselves restrained by the confines to a specific space, cuffed by an original proposal submitted long ago, or ushered toward filling a mandate set by the institution. As a result, such institutional restrictions often impede rather than support the creative process.

The completion of a successful residency with artist Jules Rochielle greatly influenced our institutional thinking and strategies as we sought to move the program in a different direction. The pressures of predetermined proposals and timelines were alleviated in favor of ongoing site visits and substantial stays, which allowed for greater focus to be placed on research, exploration, openness, and discoveries.

The approach Cog•nate Collective was using in their practice mirrored what GCAC was considering for residencies moving forward, setting out on explorations driven by questions, instead of concrete expectations. It was for this exact reason we invited them to begin an open-ended residency in 2014, one with no set agenda other than supporting their artistic process.

Exploring seemingly ordinary sites of everyday exchange, including swap meets, lines at border crossings, and local business districts, Cog•nate Collective has worked to build genuine and reciprocal relationships. They possess the patience and ability to immerse themselves into communities, becoming active in everyday lives through their engagement with local individuals, community organizations, and even athletic clubs.

de intercambio cotidiano, los cuales van desde swap meets (tianguis) y líneas de espera en el cruce fronterizo, hasta distritos de comercio local, Cog•nate Collective ha trabajado en la construcción de relaciones genuinas y recíprocas. El colectivo posee la paciencia y habilidad que le permite adentrarse en las comunidades, involucrándose activamente en la vida comunitaria mediante su colaboración con individuos locales, organizaciones de la comunidad e incluso con clubes deportivos. De igual manera, queda claro que estas comunidades los aceptan como artistas y como individuos.

Por medio de sus actividades, Cog•nate Collective examina los procesos sistemáticos que dan forma a la infraestructura social y económica de las ciudades, vecindarios e instituciones. Mediante la observación, la acción de escuchar y el establecimiento de conexiones, ellos permiten que las voces individuales y colectivas sean oídas, aprendiendo de sus historias y desplegándolas para comprender mejor los conflictos y logros que hay en la actualidad. Este enfoque y apertura a un honesto intercambio de perspectivas diversas, abre la posibilidad de indagar en temáticas complejas con profundidad, reservándose su juicio personal con la finalidad de formular y articular críticas políticamente objetivas, y no tendencias impregnadas de opiniones personales. De esta manera, ellos identifican los puntos de intersección, investigan políticas sociales, y utilizan su proceso creativo para reestructurar narrativas que sugieren vías alternas para entender y activar lo colectivo con dirección al futuro.

Este enfoque es similar al que GCAC implementa en sus residencias, las cuales están impulsadas por la convicción de que el verdadero proceso creativo debe ser fluido y poroso, no restringido ni confinado por limitaciones y nociones preconcebidas que se establecieron en el comienzo. El proceso debe permitir un recorrido libre, además de posibilitar que el intercambio, el descubrimiento y la influencia ocurran orgánicamente. Citando a Paul Ramírez Jonas, que es uno de nuestros artistas en residencia reciente, el propósito de la colaboración es lograr "conocer un espacio y no escapar de él". Teniendo esta filosofía institucional como eje conectivo, el GCAC continuará con la experimentación y el perfeccionamiento del programa de residencias artísticas, invitando artistas como Cog•nate Collective para que construyan relaciones de entendimiento y respeto, hacia el emprendimiento de nuevas formas de producción cultural en comunidad.

While at the same time, it is clear that these communities fully embrace them as both artists and individuals. Through their activities, Cog•nate Collective has examined the systematic processes shaping the social and economic infrastructures of cities, neighborhoods, and institutions. By observing, listening, and connecting, they allow for the voices of both the individual and the collective to be heard, learning from their histories and then unfolding them to better understand current struggles and achievements. This approach and openness to an honest exchange of diverse perspectives create opportunities to dig deeper into complex topics— reserving judgment to formulate and articulate political critique instead of political slights imbued with personal opinions. They identify the intersections, investigate the policies, and use their creative processes to restructure narratives and suggest alternative ways of understanding and enacting collective forms moving forward.

This approach is similar to the one GCAC continues to strive for in our residencies, which are driven by the belief that true creative process should be fluid and porous, not confined or restricted by limitations and preconceived notions placed upon it from the onset. Process should be allowed to roam freely, allowing for exchange, discovery, and influence to occur organically. To quote recent artist-in-residence, Paul Ramírez Jonas, engaging "to get to know a place rather than escape." With this institutional philosophy centering and connecting in place, GCAC will continue to experiment with and refine the residency approach, inviting artists like Cog•nate Collective to build relationships, understanding, and respect toward undertaking new forms of cultural production in community.

Agradecimientos—John D. Spiak

El Grand Central Art Center (GCAC) y los artistas parti-
cipantes extienden un agradecimiento a las siguientes
personas y organizaciones por su apoyo en la realiza-
ción de la residencia artística, la exposición y la pre-
sente publicación de Cog•nate Collective:

Emily D. A. Tyler y Martha Lourdes Rocha, egresadas del
programa de Diseño de Exposiciones de Cal State
Fullerton, que fueron quienes curaron la exposición
Divested Interest: Exchange Dialogues with Cog•nate
Collective & Ramiro Gomez ("Interés desinvertido:
intercambio de diálogos entre Cog•nate Collective y
Ramiro Gomez") en GCAC durante la primavera del
2013, cuando eran alumnas de posgrado del programa
de Diseño de Exposiciones de CSUF. En un inicio,
la exposición permitió que nuestra institución y el
Cog•nate Collective (Amy Sanchez Arteaga y Misael
Diaz) se conocieran. A lo largo de su proceso creativo,
los artistas establecieron una relación que nos brindó
la confianza de invitarlos a realizar una residencia
artística a largo plazo en GCAC.

Nos gustaría extender un agradecimiento a todos los
colaboradores de la comunidad que hicieron posible
este trabajo, incluyendo a: Resilience OC (ROC), Manos

Unidas Creando Arte, Chulita Vinyl Club Santa Ana, Laura
Pantoja, Karen Stocker, Manny Escamilla, Kate Clark,
Omar Pimienta, Christina Sánchez Juárez, Jimena Sarno,
Collective Magpie, Christian Zúñiga, Christine Bacareza
Balance, Verónica Arias, Jorge Moraga, Bill Kelley Jr.,
Martha T. Arteaga, Facultad de Artes de la Universidad
Autónoma de Baja California y las/los estudiantes que
participaron en el proyecto MAP:TJ, y a todos los partici-
pantes MAP:LA.

Estos proyectos no hubieran sido posibles sin el
apoyo de:

SPArt
Art Matters Foundation
Joan Mitchell Foundation

El apoyo para el programa de residencias de GCAC
fue brindado por la fundación Andy Warhol de Artes
Visuales.

Agradecemos a Alexandra Grant & Keanu Reeves y
Addy Rabinovitch de X Artists' Books por publicar este
catálogo.

Acknowledgments—John D. Spiak

Grand Central Art Center (GCAC) and the artists would
like to thank the following individuals and organizations
for their support in the realization of Cog•nate
Collective's residency, exhibition, and this publication:

As graduate students of the CSUF Exhibition and Design
program in the spring of 2013, Emily D. A. Tyler and
Martha Lourdes Rocha curated the GCAC exhibition
Divested Interest: Exchange Dialogues with Cog•nate
Collective & Ramiro Gomez. This exhibition provided
our institution's first introduction to Cog•nate Collective
(Amy Sanchez Arteaga and Misael Diaz) and, through
the artists' process, built the relationship and trust for
inviting them to be long-term GCAC artists-in-residence.

We would also like to thank all the community
collaborators who made this work possible, including:
Resilience OC (ROC), Manos Unidas Creando Arte,
Chulita Vinyl Club Santa Ana, Laura Pantoja, Karen
Stocker, Manny Escamilla, Kate Clark, Omar Pimienta,
Christina Sanchez Juarez, Jimena Sarno, Collective
Magpie, Christian Zúñiga, Christine Bacareza Balance,
Veronica Arias, Jorge Moraga, Bill Kelley Jr., Martha T.
Arteaga, Universidad Autónoma de Baja California's
Art Department and to all the students who participated
in MAP:TJ, and all MAP:LA participants.

These projects would not have been possible without
support from:

SPArt
Art Matters Foundation
Joan Mitchell Foundation

Generous support for the GCAC artist-in-residence pro-
gram has been provided by The Andy Warhol Foundation
for the Visual Arts.

Gratitude to Alexandra Grant & Keanu Reeves and
Addy Rabinovitch at X Artists' Books for publishing the
catalogue.

Thank you to contributing writers Karen Stocker,
Christian Zúñiga, and Cog•nate Collective; translators
Adrian Rivera and Marco Alejandro Hermosillo Gámez;
editors John Farmer and Lorena Mancilla Corona; and
designer Stephen Serrato for your hard work toward the
realization of this catalogue.

Residency and exhibition projects at GCAC are made
possible with incredible team members, both past and
present, many who engaged in elements of Cog•nate
Collective's process to ensure successful outcomes,

Quisiéramos agradecer a los escritores contribuyentes Karen Stocker, Christian Zúñiga y Cog·nate Collective; a los traductores Adrián Rivera y Marco Alejandro Hermosillo Gámez; a los editores John Farmer y Lorena Mancilla Corona; y al diseñador gráfico Stephen Serrato por su arduo trabajo en la realización de este catálogo.

Los proyectos de la residencia artística y la exposición en GCAC son posibles gracias a los miembros previos y actuales de nuestro increíble equipo, muchos de los cuales se involucraron en el proceso creativo de Cog•nate Collective, con el objetivo de asegurar su éxito, entre ellos se incluye a los antiguos asistentes de galerías Lainey LaRosa, Xavier Robles, Ariel Gentalen, y Yevgeniya Mikhailik. También a los antiguos encargados de montaje; Alex Sarina, Angelica Perez, Matt Miller y Chris Wormald, además de al actual montajista Riley Fields. Además, agradecemos a Marco Hermosillo, actual asistente de galerías, por asistir a los artistas y por su contribución a este catálogo. Extendemos un agradecimiento sincero a la directora asociada, Tracey Gayer, cuyo compromiso, dedicación y pasión aseguran, día con día, el éxlto de GCAC.

including: former gallery associates Lainey LaRosa, Xavier Robles, Ariel Gentalen, and Yevgeniya Mikhailik; former preparators Alex Sarina, Angelica Perez, Matt Miller, and Chris Wormald; and current preparator Riley Fields. Also, thanks to gallery associate Marco Hermosillo for his assistance to the artists and for his contributions to this catalogue. Most of all, a sincere thank you to associate director Tracey Gayer whose commitment, dedication, and passion ensure the day-in and day-out success of GCAC.

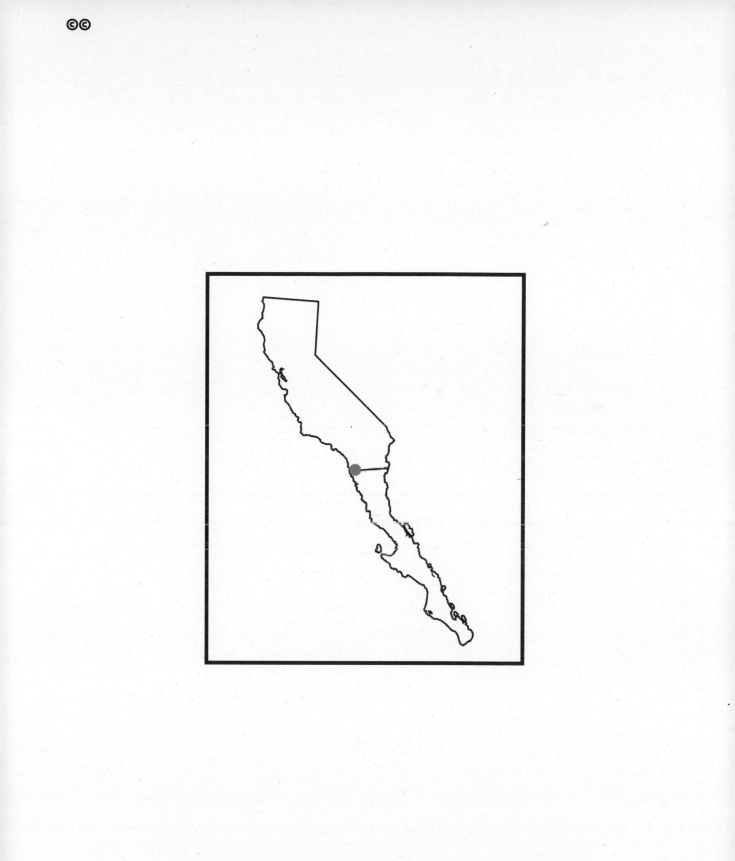

VISIONES DES
MARGEN:

COG•NATE COLLECTIVE

VISIONS FRON
MARGIN:

LA CIUDADAN
EL ARTE EN L
ERA DEL DESI
MIENTO MAS

COG•NATE COLLECTIVE

CITIZENSHIP
& ART IN THE
OF MASS
DISPLACEMEI

A Y
A
LAZA-
VO

Durante los últimos cinco años, el hogar de Cog·nate Collective en la región fronteriza ha sido Santa Ana, California. Hemos llegado a conocerla como una ciudad repleta de amores profundos, de grandes pérdidas, y, más que nada, de resiliencia.

Esta publicación de ninguna manera se expone como un archivo exhaustivo del trabajo que hemos realizado desde el 2013, cuando comenzamos a situar a Santa Ana, en conjunto con Tijuana, Baja California, como núcleo de nuestra producción. Más bien, estas páginas y esta introducción, representan la continuación de un proceso que nos llevó a organizar la exposición Regionalia, en Grand Central Art Center (GCAC) de marzo a junio de 2018: un proceso que pretendía desentrañar las dinámicas migratorias que articulan este territorio geográfico, cultural y económico como una región interconectada. Estas dinámicas desafían la imposición de fronteras nacionales, al vislumbrar nuevas formas de pertenecer y colaborar como ciudadanos transnacionales de una naciente comunidad política, de una polis en proceso de auto-creacion.

VISIONES DESDE EL MARGEN
VISIONS FROM THE MARGIN

AGE

T

For the last five years, Santa Ana, California, has been Cog·nate Collective's home in the borderlands. We have come to know it as a site of profound love, great loss, and most palpably as a site of resilience.

This publication is by no means an exhaustive archive of the work we have done since 2013, when we began siting Santa Ana as a hub in our production alongside Tijuana, Baja California. Rather, in these pages, and in this introduction, we continue a process that first coalesced around our exhibition Regionalia at Grand Central Art Center (GCAC) from March to June 2018: a process of teasing out migration dynamics that articulate this geographic, cultural, and economic territory as an interconnected region, challenging the imposition and enforcement of national borders, while proposing new ways of understanding how it is that we can be(long) and act together as transnational citizens. Reimagining, in short, how we can understand and enact citizenship as members of a political community in the making, as a polis that is becoming.

I.

desplazamiento | dɛs.pla.sa.ˈmjɛ̃n.to | sustantivo

1 Mover o sacar algo del lugar en que se encuentra.
• Quitar a alguien o algo para que otra persona u otra cosa tome su lugar.
• Extraer a las personas de sus hogares utilizando la fuerza.

2 La transferencia inconsciente de una emoción intensa de su objeto original a otro.[1]

En las últimas décadas, México y sus vecinos centroamericanos han sido expuestos cada vez más a incursiones de capital extranjero en nombre del "libre comercio", lo cual ha impulsado la proliferación de fábricas manufactureras multinacionales y ha acelerado la erosión de las economías basadas en la agricultura y en la subsistencia.[2] Como consecuencia, familias enteras, así como individuos, se han visto forzados a desarraigar sus vidas para huir de la pobreza y la violencia en busca de oportunidades en el Norte.[3]

En este trayecto, la frontera entre los Estado Unidos y México se ha convertido en un destino importante para aquellos que buscan empleo en la industria maquiladora y para aquellos que buscan ingresar a los Estados Unidos para solicitar asilo, o para los que pretenden reunirse con familiares, así como para quienes tienen el objetivo de trabajar y enviar remesas sus pueblos/países de origen. A medida que las distintas oleadas de migrantes se van habituando a sus nuevos contextos, comienzan a trasplantar indicadores de los hogares que dejaron atrás, estableciendo fuentes, proveedores e incluso mercados completos cuyo objetivo es consumir e intercambiar bienes y servicios típicos. Este proceso de reconstrucción del hogar se ha convertido en un componente integral del tejido cultural, económico y social de las ciudades de la región fronteriza.

Por este motivo, los mercados públicos de la región son los puntos focales de nuestra práctica. Mediante proyectos de

COG•NATE COLLECTIVE

I.

displacement |disˈplāsmənt| noun

1 The moving of something from its place or position
• the removal of someone or something by someone or something else that takes their place.
• the enforced departure of people from their homes.

2 The unconscious transfer of an intense emotion from its original object to another one.[1]

In recent decades, Mexico and its Central American neighbors have been increasingly opened up by/to incursions of foreign capital in the name of "free trade," fueling the proliferation of multinational manufacturing plants, while accelerating the erasure of agrarian-based economies and subsistence farming.[2] As a consequence, individuals are pushed to uproot their lives and families to flee poverty and violence in search of opportunities en el Norte—in the north.[3]

On this journey, the US/Mexican border has become a major destination for those seeking employment in the maquiladora industry, and/or a way-station for those seeking passage into the United States: to request asylum, to be reunited with family, and/or to work to send remittances to family members who stayed behind. As various waves of migrants resettle, they individually/collectively transplant markers of their former homes into their new surroundings, establishing sources, purveyors, and even entire markets to consume/exchange culturally specific goods and services—a process of immigrant home rebuilding that has woven migration into the cultural, economic, and social fabric of cities throughout the border region. We undertake research and develop platforms for learning, teaching, and conducting artistic interventions within public markets in the region for this reason: to argue for them as nexuses, where cultural, economic, and political forces relating to migration intersect, bearing the marks of macroeconomic policies that

investigación, de iniciativas pedagógicas y de intervenciones artísticas, abordamos los mercados como nexos donde las fuerzas culturales, económicas y políticas relacionadas con la migración se cruzan y se entrelazan: visibilizando tanto las cicatrices de las políticas macroeconómicas que impulsan el desplazamiento, así como las respuestas creativas de las comunidades migrantes.

Localizado en los márgenes de dos estados nacionales, el mercado sobreruedas en Tijuana es uno de estos espacios: un sitio utilitario y simbólico, donde personas de todas las clases compran, pasean y/o se ganan la vida vendiendo alimentos o bienes de segunda mano. Este mercado itinerante se mueve de barrio en barrio durante la semana gracias a la infraestructura modular de sus puestos. Y así, ejemplifica las formas en que la movilidad, el nomadismo y la adaptabilidad pueden convertirse en estrategias de resistencia y resiliencia que sirven a las comunidades migrantes, estableciendo un microcosmos de la nación a la escala del vecindario, aunque solo de forma temporal.

Cuando llegamos a Santa Ana, encontramos un mercado que cumplía una función similar, aunque tiene una infraestructura más permanente. En innumerables ocasiones, los residentes locales han reiterado el hecho de que las tiendas a lo largo de la Calle Cuatro en el centro de Santa Ana—cuyos propietarios y clientes han sido principalmente Latinos(as) ya por varias generaciones—cumplen la función de servir como un santuario colectivo/comunitario: un espacio donde la comunidad inmigrante puede sentirse orgullosa, segura, y como en casa. Un sitio donde es posible encontrar un poco de alivio ante las políticas y prácticas anti-migrantes y anti-pobreza que han caracterizado al condado de Orange, que es donde se encuentra la ciudad de Santa Ana.

Adicionalmente, estas tiendas llegaron a servir como portales hacia otro hogar, al que algunos no pueden volver debido a su estatus migratorio. Los productos típicos que ofrece el mercado permiten a generaciones de migrantes mantener lazos culturales con el México que dejaron atrás. Incluso, para una generación de residentes más jóvenes, la Cuatro llega a establecer, a través del consumo cultural, un plano simbólico que facilita

VISIONES DESDE EL MARGEN
VISIONS FROM THE MARGIN

have driven displacement, while also putting on display how migrant communities have responded with creativity, with resilience.

The itinerant mercado sobreruedas in Tijuana is one such market space, a utilitarian and symbolic site for people from all classes to shop, to promenade, and/or to make a living from selling food or secondhand goods at the margins of two nation states. This itinerant "pop-up"—or, more literally, "on-wheels"—street market is able to move from neighborhood to neighborhood throughout the week thanks to the modular infrastructure of its stands. It exemplifies how mobility, nomadism, and adaptability can become strategies of resistance and resilience for immigrant communities, establishing a richly diverse, if only temporary, microcosm of the nation at the scale of neighborhood.

When we arrived in Santa Ana, we found a more fixed, brick-and-mortar market space fulfilling a similar function. Local residents reiterated countless times how the historically Latinx-owned businesses and shops along Fourth Street, affectionately referred to in Spanish as Calle Cuatro, in Downtown Santa Ana served as a collective/communal sanctuary: a space where the immigrant community could feel safe and at home in a county where predominantly white, affluent residents residing in cities surrounding Santa Ana have historically pushed for anti-poor, anti-immigrant policies. What's more, these stores functioned as portals to a home elsewhere, offering products characteristic and/or reminiscent of a Mexico left behind for an older immigrant generation, or a homeland never before visited for younger residents—especially those unable to travel because of their immigration status.

Working within this historically immigrant commercial district, we have sought to trace the effects of renewed commercial investment and development as well as responses from the local community. As in many other urban centers, an increase in speculative real estate investing—undertaken either as private enterprise or in partnership with the city—has inflated rents, causing long-time shops catering to local working-class, largely Latinx communities to close. In their place have

la comunión con un territorio nunca antes visitado.

Al trabajar en torno a este distrito comercial, hemos buscado rastrear los efectos de las nuevas olas de inversión y desarrollo urbano, así como la forma en que la comunidad ha respondido a estos efectos. Al iguàl que en muchos otros centros urbanos, el aumento en la inversión inmobiliaria especulativa ha inflado los precios de los alquileres, lo que ha llevado a que cierren sus puertas algunas tiendas que servían principalmente a la comunidad local (de clase obrera, inmigrante, y predominantemente latina). En su lugar, se han abierto boutiques, galerías y cafés que atienden a clientes de clase media/alta, que llegan de otras partes del condado.

En respuesta, la comunidad local se ha movilizado en defensa de sus espacios de pertenencia, reclamando los efectos de la gentrificación a lo largo de la Calle Cuatro, y organizándose para prevenir un desplazamiento más generalizado en los vecindarios circundantes. Estos esfuerzos—que incluyen protestas contra el "white-washing"

[blanqueamiento] del centro de la ciudad, el impulso hacia la creación de vivienda asequible y hacia la renta controlada—abogan por el derecho de permanecer en los espacios donde las comunidades inmigrantes han construido sus hogares a través del sacrificio y la lucha. En este contexto, ha sido especialmente ilustrativo para nuestra práctica el presenciar cómo tales luchas se entrecruzan y establecen lazos de solidaridad con esfuerzos pro-derechos de inmigrantes, los cuales buscan contrarrestar y poner fin a la injusta criminalización y deportación de los residentes indocumentados en Santa Ana; vinculando así tanto el derecho de permanencia, como la resistencia al desplazamiento en la escala del vecindario y de la nación.

Esto nos ha llevado a pensar en las conexiones entre nuestro trabajo en Tijuana—mismo que considera la cuestión del desplazamiento a una escala más (inter)nacional, en relación con el derecho a migrar en busca de la seguridad y estabilidad económica—y nuestro trabajo en Santa Ana, que se preocupa del desplazamiento en la escala local del vecindario y su relación con la problemática del derecho

COG•NATE COLLECTIVE

opened up higher-end boutiques, galleries, and coffee shops catering to a more affluent, nonlocal clientele.

To confront this process of gentrification along Calle Cuatro, and to prevent more widespread displacement in the surrounding neighborhoods, local communities have organized around the creation/defense of spaces of belonging. Community antigentrification efforts—which include protests against the "white-washing" of Downtown and the push for affordable housing and rent control—have coalesced around expressions of a right to remain in the spaces they've made a home: built by/for immigrant communities through sacrifice and struggle. Moreover, it has been particularly instructive to witness how such struggles intersect and stand in solidarity with immigrant-rights efforts to stop the unjust criminalization and deportation of undocumented residents of Santa Ana—linking the right to remain and resist displacement from one's home at the scales of both neighborhood and nation.

Witnessing these processes and struggles has

pushed us to think through connections between our work in Tijuana, which considers the question of displacement on a more (inter)national scale—in relation to claims of a right to migrate in search of safety and economic stability—and our work in Santa Ana, which is preoccupied with the question of displacement on the more local scale of neighborhood—in relation to who can claim the right to remain and profit, both in terms of monetary and social capital, from spaces built and enriched by immigrant communities. Our first attempts to articulate these connections resulted in the exhibition Regionalia.

a la permanencia, así como de la obtención de ganancias (tanto en términos de capital monetario como social) dentro de espacios construidos y enriquecidos por comunidades inmigrantes. Nuestro primer intento de articular estas conexiones tuvo como resultado el trabajo expuesto en Regionalia, muestra que se llevó a cabo en Grand Central Art Center de marzo a junio de 2018.

II.

regionalia | re.xjo.ˈna.lja | sustantivo

1 Los objetos generados dentro/en un territorio cultural y/o geográfico que lo enuncian como una región, como un espacio con características definibles, pero no necesariamente con límites fijos.

2 Los objetos que encarnan un lugar y expresan un sentido íntimo de pertenencia.

El trabajo que se generó durante nuestra residencia en GCAC sostuvo una tensión entre la especificidad de lo local y algunas nociones mas abstractas en torno a lo regional. El diálogo, la colaboración y otras estrategias de la pedagogía crítica nos permitieron navegar esta tensión, oscilando entre la esfera de lo individual y de lo colectivo, entre lo público y lo privado, entre la teoría y la práctica.

En colaboración con docentes y curadores, como Karen Stocker (California State

VISIONES DESDE EL MARGEN
VISIONS FROM THE MARGIN

II.

regionalia | ˈrējə- nālyə | noun

1 Objects generated with/in a cultural and/or geographic territory that articulate it as a region, as a space with definable characteristics but not necessarily fixed boundaries.

2 Objects that perform place and speak of an intimate a sense of belonging.
The work that emerged during our residency at GCAC holds a tension between the specificity of locality and more general notions of region. This work uses dialogue, collaboration, and critical pedagogical frameworks to oscillate and navigate between individual and collective realms, between that which is public and that which is private, and, finally, between theory and practice.

In collaboration with educators and researchers like Karen Stocker at California State University, Fullerton (CSUF), and Christian Zúñiga at the Universidad Autónoma de Baja California (UABC), we have developed public pedagogical platforms to undertake collaborative research with their students in Santa Ana/Los Angeles and Tijuana. The resulting interventions invited publics to consider how notions of home, belonging, and memory are bound up with histories of migration in the region and make pop culture a terrain for collective memory that we can experience through public markets.

If we are to characterize these collaborations as looking back at the history of the border region, then our work with community groups like Manos Unidas Creando Arte and pro-immigrant organizations like Resilience OC (ROC) looks forward to the future: toward developing sustainable economic and political models led by undocumented migrant communities, by women, and by youth in the region.

Projects that resulted from our work together became the basis for Regionalia. Included in the exhibition were:

• Works that excavated and narrated the hidden histories of immigrants in relation to Downtown Santa Ana's Calle Cuatro (The SNA

University, Fullerton/Universidad Estatal de California en Fullerton) y Christian Zúñiga (Universidad Autónoma de Baja California / UABC) desarrollamos plataformas pedagógicas públicas para llevar a cabo investigación colaborativa con estudiantes en mercados públicos en Tijuana y Santa Ana/Los Angeles. Las intervenciones artísticas que resultaron, invitaron al público a considerar la manera en que a partir de la memoria y de la nostalgia se construyen nuestras ideas de hogar, de pertenencia y de identidad, haciendo de la cultura popular un tipo de historia colectiva que se vive y experimenta a través de los mercados públicos.

Si bien, estas últimas colaboraciones veían hacia el pasado de la región fronteriza, nuestras colaboraciones con grupos comunitarios como Manos Unidas Creando Arte y grupos pro-migrantes como Resilience OC (ROC), veían hacia el futuro: hacia el desarrollo de modelos económicos y/o políticos sustentables liderados por comunidades migrantes indocumentadas, por mujeres y por jóvenes en la región.

Los proyectos que surgieron por medio de estas colaboraciones se convirtieron en la base de la exposición Regionalia, la cual incluyó:

• Las obras que desentierran y narran las historias invisibilizadas de los pueblos inmigrantes, mismas que tienen relación con la Calle Cuatro (Proyecto de SNA), en las cuales, este mercado se conceptualiza como un portal y la acción de migrar se conceptualiza como una forma de viaje espacial (Ahora y Siempre Santa Ana/Now & Always Santa Ana—NASA).

• La obra donde el swap meet se aborda como una tercera-concepción que está entre el mercado sobreruedas y el distrito comercial de la Calle Cuatro, con un enfoque a su función como depositario de memoria (proyecto de la SNA: Agora), como incubadora de nuevas formas de identidad colectiva (instalación de Regionalia), como foro para el diálogo cívico (Globos de Protesta) y como sitio para la pedagogía intergeneracional (MICA/MAP).

• Y, por último, laproducción que nos impulsa a re-imaginar cómo se (des)dibujan y gestionan los límites de pertenencia mediante la cultura

COG•NATE COLLECTIVE

Project), conceptualizing it as a portal, and the act of migration as a form of space travel (Now & Always Santa Ana—NASA).

• Works in which the Swap Meet became a sort of third-term market, between the sobreruedas and Calle Cuatro, considering its function to hold memory (SNA Project: Agora) and to serve as an incubator for new forms of collective identity (Regionalia installation), as a forum for civic dialogue (Protest Balloons), and as a site for intergenerational pedagogy (MICA/MAP).

• And works that urge us to reimagine how the boundaries for belonging are drawn/negotiated through popular culture: as expressions of affinity and affective ties to place (California Mía) and as fluid forms of identity, determined less by state-drawn boundaries and more by personal experience and social interactions with/in a shared region (Regionalia installation).

Collectively, these projects propose alternative ways of understanding and enacting citizenship in the transnational region

stretching from Tijuana to Los Angeles in a moment defined by forms of displacement that disproportionately affect and marginalize immigrant communities and communities of color.

In mobilizing the term Regionalia, we orient citizenship toward the scale of region, and moreover toward the quotidian senses of bounded-ness to space and to one another, which are not predetermined, but emerge through/ as relation in the everyday—as forms of cultural participation/consumption through informal economic networks—that allow for popular forms of political participation/activism/organizing.

This project encouraged us to move away from a (top-down) model of citizenship that sets out to determine how we are bound to a state and to a territory by a national culture, as a singular community. This framework is shaped by boundaries that restrict access to a national polis, borders both physical (preventing literal access to the nation through militarization) and symbolic (delimiting the types of subjects recognized and afforded

popular, así como la forma en que se establecen/expresan lazos afectivos hacia territorios físicos/simbólicos (California Mía), y la manera en que pueden determinarse los parámetros para la colectividad a través de las interacciones sociales dentro de una región compartida (instalación de Regionalia), las cuales van más allá de los límites trazados por los estados-naciones.

En conjunto, estos proyectos empiezan a abordar una forma alternativa de entender y promulgar la ciudadanía en la región transnacional que se extiende desde Tijuana hasta Los Ángeles, en un momento histórico definido por desplazamientos que afectan y marginalizan de manera desproporcionada a las comunidades inmigrantes y a las comunidades de color.

Al movilizar el término Regionalia, orientamos la ciudadanía hacia la escala de la región, y más aún, hacia los lazos que establecemos con el espacio y entre nosotros mismos, los cuales no están predeterminados, sino que emergen cotidianamente como formas de participación/consumo cultural, así como a través de redes económicas informales que

permiten formas populares de participación política y activismo comunitario.

De esta manera, buscamos alejarnos de un modelo de ciudadanía (impuesto verticalmente desde arriba) que propone determinar cómo estamos unidos a un estado y a un territorio por medio de una cultura nacional. Un modelo que busca establecer una comunidad homogénea y restringir acceso a ella de manera física (por medio de la imposición de fronteras militarizadas que previenen el acceso literal a la nación) y de manera simbólica (mediante la delimitación de tipos y de sujetos que se reconocen como ciudadanos "iguales" de acuerdo con estructuras de clase, raza, etnicidad, género, sexualidad y estatus migratorio).

En cambio, proponemos un modelo (propuesto desde abajo) que considera la ciudadanía como proceso, dentro del cual se cuestionan los vínculos con otros ciudadanos (cuya diferencia se reconoce como innata, más no como algo amenazante), y con un territorio que se vuelve "común" debido a su cualidad de ser cohabitado cotidianamente. De manera que se trazan límites de pertenencia fluidos, los cuales cuestionan

VISIONES DESDE EL MARGEN
VISIONS FROM THE MARGIN

the status of "equal" citizens in accordance with structures of class, race, ethnicity, gender, sexuality, and immigration status).

We argue instead for a (bottom-up) model that considers citizenship as process: negotiating how we bind ourselves with and to one another as citizens who co-inhabit a territory, while inhabiting bodies uniquely marked by difference. Drawing boundaries of belonging that are fluid, exceeding and questioning the logic of borders, prefiguring a transborder polis.

In the social and geographic context between Baja/Alta California, in the shadow of the arbitrary border that separates this region, we have witnessed what it would mean to be citizens of such a polis—of a mutable, political community in the process of becoming, through relation, through agonism, through dialogue, through recognizing each other person who cohabitates and coproduces this region as sharing the mutual right to participate in community as fully human.

We are called as artists, facilitators, researchers, and cultural producers to stand

in solidarity with those laboring toward this transformation—critically considering what it means to produce work with and alongside communities, engaging in reciprocal processes of exchange that upend models of artists as ethnographers, social workers, or saviors. In this region, every assertion of belonging, every enactment of agency, every gesture that recognizes those held at·the margins as equal citizens, offers a glimpse of this nascent polis, of a power that is our own.

--

Notes
[1] https://en.oxforddictionaries.com/definition/displacement.
[2] James McBride and Mohammed Aly Sergie, "NAFTA's Economic Impact," Council on Foreign Relations, updated October 1, 2018, https://www.cfr.org/backgrounder/naftas-economic-impact.
[3] Mark Weisbrot et al., "Did NAFTA Help Mexico? An Assessment after 20 Years," Center for Economic and Policy Research, February 2014, http://cepr.net/documents/nafta-20-years-2014-02.pdf.

la lógica de las fronteras, prefigurando una polis transfronteriza.

En el contexto social y geográfico entre la Baja y la Alta California, a la sombra de la arbitraria frontera que separa esta región, hemos sido testigos de lo que significaría ser ciudadanos de dicha polis, de una comunidad política mutable "en proceso" de auto-creación: a través de la relación, del agonismo, a través del diálogo, y de reconocernos como seres que comparten el derecho de cohabitar y coproducir esta región, así como de participar plenamente en comunidad como seres netamente humanos.

Como artistas, facilitadores, investigadores y productores culturales, estamos llamados a solidarizarnos con quienes laboran en busca de esta transformación. Consideramos críticamente lo que significa producir trabajo en conjunto con la comunidad, involucrándonos en procesos recíprocos de intercambio que van más allá de los modelos que posicionan al artista como etnógrafo, como trabajador social o como salvador.

En esta región, cada afirmación de pertenencia, cada promulgación de agencia, cada gesto que reconoce a quienes se encuentran en los márgenes como conciudadanos, nos ofrecen una visión de esta polis naciente, del asumir y apropiarnos de un poder que es nuestro.

--

Citas
[1] Oxford Dictionaries, s.v. "displacement," consultado el 1 de marzo de 2019, https://en.oxforddictionaries.com/definition/displacement.
[2] James McBride y Mohammed Aly Sergie, "NAFTA's Economic Impact," Council on Foreign Relations, versión del 1 de octubre de 2018. https://www.cfr.org/backgrounder/naftas-economic-impact.
[3] Mark Weisbrot et al., "Did NAFTA Help Mexico? An Assessment after 20 Years," Center for Economic and Policy Research, febrero 2014, http://cepr.net/documents/nafta-20-years-2014-02.pdf.

COG•NATE COLLECTIVE

**VISIONES DESDE EL MARGEN
VISIONS FROM THE MARGIN**

Estudiante de la clase "Cultura y Educación" impartida por Karen Stocker (2014) realizando un grabado de la fachada de una tienda en el Centro de Santa Ana. / Student from Karen Stocker's course "Culture and Education" (Fall 2014) producing a rubbing of a local business' window-front in downtown Santa Ana.

PROYECTO SO
ARTE DE BAR

COG•NATE COLLECTIVE
& KAREN STOCKER

THE SOCIAL
NEIGHBORHO
(SNA) PROJE

CIAL DE
RIO:

OD ART
T:

PEDAGOGÍA C
E INVESTIGAC
COLABORATIV
DENTRO DE M
DOS POPULAR

**COG•NATE COLLECTIVE
& KAREN STOCKER**

CRITICAL PED
AND COLLABO
TIVE RESEAR
WITH/IN PUB
MARKETS

RÍTICA
IÓN
A
ERCA-
ES.

AGOGY
RA-
TH-
IC

El proyecto SNA (Social Neighborhood Art) nació de un interés en diversificar los procesos para llevar a cabo investigación en espacios disputados, para hacer más colaborativa la investigación crítica, mediante la apertura de nuevas oportunidades mutuas de aprendizaje, enseñanza, producción y diálogo.

El proyecto fue concebido en torno a cuatro componentes principales: 1) establecer una base fundamental para la práctica artística en comunidad, a través de reuniones con los participantes (estudiantes), en las cuales se discuten y analizan ejemplos, tanto contemporáneos como históricos, de intervenciones (artísticas y políticas) en espacios públicos, 2) invitar a artistas cuya práctica se realiza en el sur de California, a impartir talleres que abordan y llevan a cabo estrategias de investigación en espacios públicos, 3) colaborar en el diseño de una intervención artística que compartiría aspectos de lo aprendido con el público, y 4) culminar el proyecto llevando a cabo la intervención. Debido a lo extenso que sería este proceso, decidimos proponerlo como una colaboración y nos contactamos con educadores de colegios y universidades locales para

EL PROYECTO SNA
THE SNA PROJECT

The SNA (Social Neighborhood Art) Project grew out of an interest in opening up the processes for undertaking research in contested spaces: to make critical inquiry more collaborative by facilitating opportunities to learn, teach, and make in dialogue with one another.

The project's structure consisted of four main components: (1) meet with participants (i.e., students) to establish a basic foundation of/for socially engaged art practice by looking at case studies of both artistic and political interventions in public space; (2) invite artists working in Southern California to facilitate workshops outlining and putting into practice research strategies for working in public space; (3) collaborate to design an artistic intervention that could share aspects of what we had learned with the public; and (4) carry out the intervention. Given the extensive nature of the process, we decided to reach out to local educators working in community colleges and universities to propose a collaboration that would grant participants academic credit for participating in the project.

tener la posibilidad de que lxs participantes (sus estudiantes) recibieran créditos académicos por formar parte del equipo.

Fue así que logramos conectar con Karen Stocker, profesora del departamento de Antropología de la Universidad Estatal de California, Fullerton, quien efectivamente ofreció integrar el proyecto como un módulo dentro de su curso "Culture and Education" [Cultura y Educación], en el semestre de Otoño de 2014. Como parte del curso, lxs estudiantes tuvieron la opción de producir un ensayo basado en su investigación académica de archivo, o de llevar a cabo una investigación colaborativa para emprender una intervención artística en espacio público, participando en el proyecto con nosotros.

Decidimos situar la primera versión del proyecto en la "Calle Cuatro" en el centro de Santa Ana—un grupo de locales comerciales que ofrecen comida, productos y servicios a la comunidad latinx, los cuales se encuentran amenazados por la gentrificación—y, debido a su cercanía, utilizar el centro de arte Grand Central Art Center (GCAC) como aula y base para los talleres. Durante ocho semanas, los estudiantes aprendieron acerca de la historia

de la calle y documentaron su presente, trabajando con lxs artistas Kate Clark, Christina Sánchez Juárez y Omar Pimienta. Con base en lo que aprendieron a través de estas sesiones, se conceptualizó y desarrolló la intervención Red Line Tours: un audio-recorrido guiado a bordo de un tranvía, en el cual se compartían segmentos de entrevistas con residentes locales, activistas, dueños de tiendas y artistas, en el cual se destacaban las historias, experiencias y contribuciones de comunidades migrantes, que han sido (y continúan siendo) ignoradas y/o borradas de las narrativas oficiales de la ciudad.

En la primavera de 2016, emprendimos una segunda puesta en marcha del proyecto, nuevamente en colaboración con la Profesora Stocker, pero esta vez en el swap meet de Santa Fe Springs, CA. Lxs estudiantes trabajaron con lxs artistas Jimena Sarno y Collective Magpie antes de diseñar su intervención final, llamada Memory Exchange, la cual es una instalación interactiva que hace una reflexión en torno al papel que tienen los mercados públicos en la formación y preservación de los recuerdos personales y colectivos de las comunidades del sur de California. La instalación

COG•NATE COLLECTIVE & KAREN STOCKER

This led us to connect with Karen Stocker, a professor in the anthropology department at California State University, Fullerton, who offered to integrate the project as a track within her Fall 2014 course, Culture and Education. As part of the course, students had the option either of conducting traditional academic research toward producing a research paper or of participating in the SNA Project and undertaking collaborative research toward developing an artistic intervention in public space.

For this pilot iteration, we decided on Calle Cuatro / Fourth Street in Downtown Santa Ana—a series of shops offering food, products, and services to the Latinx community locally and regionally confronting gentrification—as the project's site, with the nearby Grand Central Art Center (GCAC) serving as a classroom hub. For eight weeks, students learned about the history of the site and documented its present, working with guest artists Kate Clark, Christina Sanchez Juarez, and Omar Pimienta. These sessions helped establish a foundation on which the final intervention was conceptualized and

developed. Titled Red Line Tours, the intervention consisted of an audio tour aboard a trolley, featuring clips of interviews with local residents, activists, shop owners, and artists, highlighting the histories and experiences of immigrant communities whose contributions to Santa Ana have been (and continue to be) ignored and/or erased.

In spring 2016, we undertook a second iteration of The SNA Project in partnership with Professor Stocker, this time at the Santa Fe Springs Swap Meet in southern Los Angeles County. Students worked with artists Jimena Sarno and Collective Magpie before designing their final intervention, Memory Exchange—an interactive installation reflecting on the role public markets play in forming and preserving personal and collective memories in/for communities living and working in Southern California. The participatory installation asked publics at the Swap Meet to engage in a process of exchange using memories and stories as currency, producing documents that recorded and wove together personal experiences into communal forms.

Each iteration of the project provided us with invaluable lessons and experiences

participativa instó al público del <u>swap meet</u> a que participara en un proceso de intercambio utilizando como moneda de cambio sus recuerdos e historias, con el objetivo de producir documentos que registraran y enlazaran sus experiencias personales en formatos comunales.

Cada una de las iteraciones nos proporcionaron invaluables lecciones y experiencias en relación con el diseño y desempeño de la pedagogía crítica en espacios públicos, específicamente en los mercados. La siguiente conversación con Karen Stocker, reflexiona en torno a nuestro proceso, es un intento inicial de articular las lecciones que hemos aprendido. —Cog·nate Collective

Cog·nate Collective (c)(c)
Para empezar: ¿Qué fue lo que despertó tu interés en colaborar en el SNA Project?

Karen Stocker (K.S.)
Cuando comenzamos a hablar de la colaboración, estaba actualizando un curso sobre Cultura y Educación que tiene un enfoque crítico en torno a la educación, especialmente

en los Estados Unidos. La mayoría de los estudiantes en la clase planean convertirse en profesores, mientras que otros son estudiantes de antropología. El curso muestra cómo actualmente las prácticas escolares tienen la tendencia de privilegiar a los que ya tienen privilegio y de marginar aún más a los que ya están marginados. Por ello, el curso insta a los estudiantes a utilizar un ojo etnográfico para ver este cisma y crear estrategias sobre cómo cambiarlo.

Si bien el discurso popular sobre la educación en los Estados Unidos pretende que las escuelas sean instituciones que contribuyan con la equidad, la realidad es que las escuelas a menudo reproducen y fomentan las divisiones ya establecidas en la sociedad. Un ejemplo es un plan de estudios eurocéntrico—en el que las historias de las personas de color solo funciona como complemento dentro del plan principal, o ya sea a través de actividades extracurriculares, o dentro de una "semana multicultural" definida. Es una paradoja que revela un sesgo eurocéntrico al mismo tiempo que pretende superarlo.

Uno de los libros de texto que utilizo es <u>Affirming Diversity</u>, de Sonia Nieto y Patty

EL PROYECTO SNA
THE SNA PROJECT

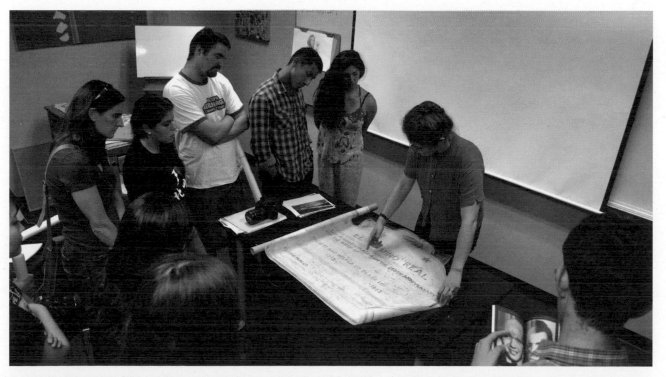

Como parte del proyecto SNA, estudiantes participaron en talleres de arte facilitados por artistas locales como Kate Clark. / During SNA Project, CSUF students participated in art-making workshops facilitated by local artists like Kate Clark.

Bode, este libro insiste en que las escuelas deben insistir en ofrecer estrategias mediante las cuales los docentes tengan la posibilidad de asegurarse de que las contribuciones cotidianas de sus alumnos tanto en casa, como en la comunidad, sean valoradas y se incluyan en las aulas y en el plan de estudios. Sin embargo, incluso con esta y otras lecturas derivadas de una perspectiva crítica y de acción, el curso se estaba quedando en el ámbito teórico. Yo quería encontrar la forma de asegurarme de que yo estaba haciendo en mi propia clase lo que buscaba que los futuros maestros hicieran en la suya. La colaboración con Cog·nate me permitió hacer eso y me ofreció una plataforma donde los estudiantes tendrían la posibilidad de involucrarse con su propia comunidad o para que aquellos estudiantes que ya están representados en los planes de estudios estándar, se acercaran una comunidad vecina que rara vez se incluye en el plan de estudios.

(c)(c) Fue muy emocionante para nosotros conectarnos y trabajar juntos porque también compartimos la labor de establecer

oportunidadesde aprendizaje y enseñanza que invitan a los participantes a desarrollar y perfeccionar los vínculos entre los ámbitos de la teoría y la práctica: un proceso de praxis al que Paulo Freire describe como un ciclo de reflexiones que conducen a acciones, las cuales a su vez conducen a reflexiones que tienen el objetivo de transformar el contexto social y político propio.

Si consideramos al arte como facilitador de experiencias estéticas que proporcionan nuevos/diferentes puntos de entrada al entendimiento, de uno mismo, de los otros y de nuestros contextos individuales y colectivos, entonces podríamos decir que el arte y la cultura en general facilitan oportunidades pedagógicas: momentos para aprender y enseñar juntos.

El Proyecto SNA se convirtió en un experimento que buscaba expandir la forma en que podemos producir arte, además de llevar a cabo procesos de investigación de maneras más expansivas y colaborativas, las cuales se llevan a cabo en conjunto o como parte de un compromiso con la justicia social y con las luchas políticas de comunidades que han sido históricamente marginadas.

La serie de talleres e intervenciones que

COG•NATE COLLECTIVE & KAREN STOCKER

in relation to designing and implementing pedagogical projects in public spaces, and in particular within market settings. The following conversation with Karen Stocker, which reflects on our process, is an initial attempt at articulating some of the lessons we learned. —Cog·nate Collective

Cog·nate Collective (c)(c)
To begin: What drew your interest in collaborating as part of The SNA Project?

Karen Stocker (K.S.)
When we started talking about the collaboration, I was updating a course on Culture and Education that takes a critical approach to schooling, especially in the US. Most of the students in the class plan to become teachers, while some students in the class are anthropology majors or minors. The course shows how school practices currently have the tendency to privilege the already privileged and marginalize further the already marginalized. The course then urges students to utilize an ethnographic eye to see this schism and strategize about ways to change it.

While popular discourse about education in the US pretends that schools are equalizers, and wants them to be, the reality is that schools often replicate and further divisions already established in society. One way they do so is through a Eurocentric curriculum, with attention to the histories of people of color as add-ons or encapsulated in extracurricular activities or within a designated multicultural "week" in a paradox that reveals Eurocentric bias at the same time that it pretends to overcome it.

One of the textbooks I use—Affirming Diversity by Sonia Nieto and Patty Bode—insists that schools must do more and offers some strategies that teachers can use to make sure their students' home life and community contributions are valued and included in classrooms and curricula. But even with this and other assigned readings that stem from a critical perspective and demand action, the course was staying in the theoretical realm. I wanted to find a way to make sure that I was doing in my own classroom what I was advocating future teachers do in theirs. Collaborating with Cog·nate let me do that. It offered a way for students to engage

impartimos en la Calle Cuatro del centro de Santa Ana y luego en el <u>swap meet</u> de Santa Fe Springs, nos brindaron oportunidades de pensar en lo que podemos aprender y lo que podemos hacer al trabajar desde esos espacios, que de hecho ya son sitios de aprendizaje y enseñanza, al guardar conocimientos, recuerdos e historias de comunidades que, como mencionas, a menudo quedan excluidas del plan de estudios en las aulas, y de las instituciones culturales. Por lo tanto, en muchos sentidos, podríamos resumir el proyecto como un ejercicio que buscaba utilizar el arte como una herramienta para la reflexión y para el diálogo, la cual se podría movilizar para el aprendizaje/enseñanza desde el interior de espacios accesibles a comunidades marginalizadas.

K.S. Un punto destacado de la primera iteración del Proyecto SNA fue que, a través de la participación en el proyecto, uno de los estudiantes aprendió no solo sobre su comunidad, sino también cómo esa comunidad en particular estaba relacionada con su propia historia familiar y cómo su familia había contribuido a la construcción de esa

"Culture and Education" students (Fall 2014) produce rubbings in downtown Santa Ana. / Estudiantes del curso "Cultura y Educación" (otoño 2014) producen copias de carbón en el centro de Santa Ana.

EL PROYECTO SNA
THE SNA PROJECT

with their own community or, for those students already represented in standard curricula, a neighboring community that is rarely included in the curriculum.

(c)(c) It was very exciting for us to connect and work together because we also share this investment in establishing opportunities for forms of learning and teaching that invite participants to develop and hone links between the realm of theory and practice—a process of praxis that Paulo Freire describes as a cycling of reflections that lead to actions, and actions that lead to reflections, aimed at transforming one's social and political context.
 If we think of art as facilitating aesthetic experiences that provide new/different entry points to understanding oneself, others, and our individual and collective contexts, then what we are speaking about is that art and culture more generally facilitate pedagogical opportunities, moments for learning and teaching together.
 The SNA Project became an experiment that sought to expand how we can produce art and undertake research in more expansive

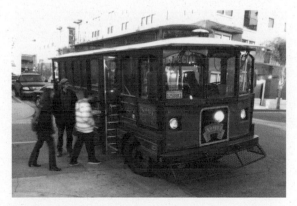

La culminación del proyecto SNA, "Red Line Tours," invitó al público a pasear a bordo de un trolley [camión] por el centro de Santa Ana, mientras estudiantes, residentes locales, y músicos compartían historias acerca del pasado, presente y futuro de la comunidad. / For the culminating intervention of the SNA Project, titled "Red Line Tours", the public was invited to ride through Downtown Santa Ana aboard a trolley, as students, local residents, and musicians shared stories about the past, present, and future of the neighborhood.

La organizadora comunitaria Ana Urzua habla acerca de los retos y la fortaleza de la comunidad latina al confrontar el aburguesamiento. / Community organizer Ana Urzua shares the struggle and resilience of the Latinx community in the face of gentrification.

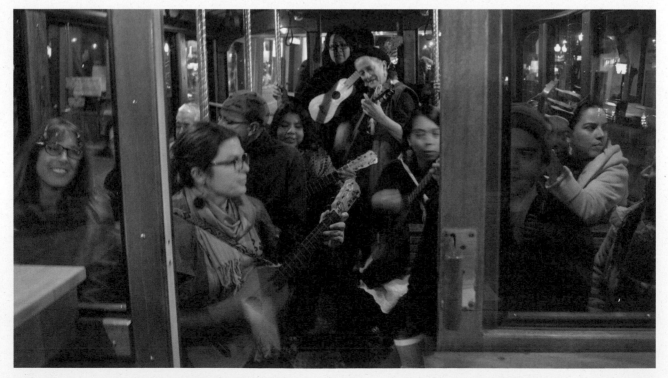

COG•NATE COLLECTIVE
& KAREN STOCKER

El Son del Centro toca son jarocho durante Red Line Tours. / Son del Centro plays son jarocho music as part of "Red Line Tours."

comunidad, tanto de forma figurativa, como de forma literal. Lo tomé como una muestra de que el proyecto funcionó, ya que colocó los antecedentes familiares de los estudiantes en el centro de la educación formal.

También el segundo año los estudiantes pudieron conectar lo que estaban aprendiendo en el aula con lo que estudiaron en el mercado y con su propia historia familiar.

El aula y las comunidades que la rodean, con sus respectivas culturas, no deben ser ámbitos mutuamente excluyentes. Esta colaboración me permitió llevar esa noción más allá del ámbito teórico, ya que ofreció aprendizaje práctico que estableció un puente entre el aula y la comunidad, al fomentar el entendimiento mutuo.

También sentí que el proyecto de 2014 que culminó en Red Line Tours, más allá de su éxito con los estudiantes inscritos en el curso, cumplió con las metas que los estudiantes establecieron. Después de haber escuchado narraciones grabadas acerca de las impresiones que tienen varias personas de Santa Ana acerca del significado de algunas de las paradas en el camino, escuché que al salir del tren, algunos pasajeros hablaban

entre sí sobre sus recuerdos de algunos lugares en Santa Ana. El proyecto logró provocar una reflexión sobre el lugar y la pertenencia y llevó a los participantes a compartir esas reflexiones en el recorrido.

El año siguiente, el proyecto del swap meet tuvo diferentes efectos, como es de esperar de un proyecto distinto, aunque también ofreció puntos de acceso al aprendizaje, los cuales reflejan la forma en que los antropólogos culturales estudian la cultura.

(c)(c) ¿Cómo influye esto en el potencial que identificarías en el quehacer de la investigación relacionada con mercados?

K.S. Creo que los mercados tienen mucho que ofrecer a lxs estudiantes de antropología y de otras disciplinas. Los mercados son comunidades a pequeña escala. Son espacios que reflejan y promulgan la cultura. Para los antropólogos es común participar en la inmersión cultural para llevar a cabo investigaciones sobre la cultura. Si los mercados tienen su propia cultura, y yo sostengo que sí lo hacen, entonces la inmersión cultural también puede ocurrir allí, por más cercanos

EL PROYECTO SNA
THE SNA PROJECT

ways, in ways that are more collaborative, that take place alongside and/or as part of a commitment to social justice and the political struggles of communities who have been marginalized historically.

The series of workshops and interventions we facilitated in Downtown Santa Ana's Calle Cuatro and then at the Santa Fe Springs Swap Meet provided opportunities to think about what we can learn and what we can make by working from those spaces, reflecting on the fact that those are already sites for learning and for teaching, that they already hold knowledge, memories, and histories of communities, which as you say, are often excluded from curricula in classrooms, and also from cultural institutions. So in many ways, the project boiled down to an exercise in using art as a tool for reflection and dialogue, one that was oriented toward learning from within spaces accessible for marginalized communities.

K.S. A highlight of the first iteration of The SNA Project was that one of the students learned not only about his community through participating in the project, but about how

that community specifically related to his own family history, and how his family had contributed to building that community (figuratively and literally). I took that as an indication that the project worked; it brought out and valued students' own family histories and placed those at the center of formal education.

The second year, too, students were able to connect what they were learning in the classroom to what they studied in the market, and to their own family histories.

The classroom and communities surrounding it, along with their respective cultures, should not be mutually exclusive realms. This collaboration let me take that notion beyond the theoretical realm. It offered hands-on learning that bridged the classroom and community, each one infusing understandings of the other.

Beyond its success for students enrolled in the course, I felt that the 2014 project culminating in Red Line Tours met the goals students set for it, too. Disembarking from the trolley, after hearing recorded narratives of what various stops along the way meant to people who grew up in Santa Ana, I

que sean estos espacios para las propias comunidades de lxs estudiantes.

Los mercados—cada uno con su propio conjunto de normas de comportamiento, sus valores e ideales, sus símbolos y visiones del mundo que se reflejan en el uso del espacio y en la comprensión colectiva—revelan los componentes básicos de la cultura en un espacio lo suficientemente pequeño como para atravesarlo en un plazo breve. Esas facetas de la cultura que los estudiantes pueden observar en el mercado, de las cuales también son partícipes, pueden superponerse con algunos elementos de la cultura de fuera del mercado (de hecho, así es como funciona la cultura, nunca existe aisladamente), sin embargo lxs estudiantes también pueden notar cómo al salir del mercado, dejan atrás la configuración exacta de unos cimientos culturales específicos.

(c)(c) Para el proyecto, pensábamos en cómo los mercados actúan como receptáculos de cultura. También queríamos imaginar cómo esos espacios pueden llegar a actuar como incubadoras, es decir: ¿Cómo es que los mercados no solo conservan lo que es, o lo que ha sido, sino también fomentan el crecimiento de nuevas formas culturales, poniendo atención en nuevas formas sociopolíticas de reconocimiento social y/o de solidaridad?

Y esta es una ventaja que nos permite el trabajo en/desde el arte (en comparación con el trabajo académico), que nos da mayor flexibilidad, así como más espacio para la contingencia y para la producción de conocimiento de forma más colaborativa. Es por ello que consideramos la importancia de permitir que lxs estudiantes dirigieran la forma y la dinámica de la intervención final—enfocándonos menos en el resultado final del proyecto y más en el proceso: en proporcionar a lxs estudiantes una caja de herramientas estratégicas, y modelar procesos de diálogo mutuo y con el espacio.

K.S. Cada vez que iniciábamos un proyecto, no teníamos idea de si este funcionaría o no. Ninguno de nosotros sabía lo que resultaría. Esto puede ser arriesgado en la academia, donde los poderes burocráticos requieren objetivos de aprendizaje claramente establecidos y dudan de la validez de cualquier cosa cuya forma sea demasiado nebulosa. Pero desde

COG•NATE COLLECTIVE & KAREN STOCKER

heard other passengers talking to one another about their own memories of those spots and others in Santa Ana. The project was successful in provoking reflection about place and belonging, and it led to sharing among fellow participants in the tour about those reflections.

The following year, the Swap Meet project had different effects, as is to be expected of a different project, but it, too, offered entry points to learning that mirror the ways cultural anthropologists study culture.

(c)(c) How does this factor into potentials you would identify for conducting research in relation to markets?

K.S. I think that markets have a lot to offer students in anthropology and in other disciplines. Marketplaces are communities, writ small. They are spaces that both reflect and enact culture. It is common for anthropologists to engage in cultural immersion to carry out research on culture. If marketplaces have their own culture—and I argue that they do—then cultural immersion can

happen there, too, however close these spaces might be to students' own communities.

Marketplaces—each with its own set of expected norms for behavior, values and ideals, symbols, worldviews acted upon in that space, and collective understanding—reveal the building blocks of culture in a space small enough to traverse in the short term. Those facets of culture that students can observe and participate in within the market may well overlap with some elements of culture just outside the market (indeed, that is how culture works; it never exists in isolation), but students can also note how upon leaving the market, they leave behind that exact configuration of cultural foundations.

(c)(c) For the project, we were thinking about ways marketplaces act as receptacles for culture in this way and also about wanting to imagine how such spaces (can) come to act as incubators—that is, how is it that markets not just preserve what has been, and what is, but also foster the growth of new cultural forms, with an eye, of course, toward new forms of social/political recognition and/or solidarity?

26344

44444444

mi punto de vista, ambas colaboraciones funcionaron en educar a los estudiantes en los métodos etnográficos y también en las formas en que podrían usar la pedagogía crítica de manera culturalmente responsable. Desde su perspectiva, y sus objetivos como artistas, ¿Qué tan bien funcionó la metodología?

(c)(c) Lo interesante es que, sin pretender hacerlo, sentimos que cada uno de los proyectos abordaron aspectos distintos que nos han permitido articular el papel que los mercados pueden jugar en/para las comunidades de inmigrantes y las comunidades de color en el sur de California—destacando su papel como receptáculos y como incubadoras dentro de dichas comunidades.

En relación con esto último, habíamos estado interesados especialmente en pensarlo desde modelo del ágora de las antiguas ciudades-estado en Grecia, esa plaza abierta que albergaba un mercado y se convertía en un sitio para la discusión y el debate político y cívico. En esencia, nos hemos estado preguntando si los swap meets y los mercados de la actualidad pueden llegar a cumplir esa función, y cómo fomentan (o pueden fomentar)

modos de diálogo público y participación política.

Durante la primera iteración del proyecto, los estudiantes se interesaron en rastrear y dar voz a las realidades históricas del centro de Santa Ana que han sido invisibilizadas y silenciadas, destacando la importancia de las tiendas y comercios latinos como receptáculos de la cultura—subrayando cómo colectivamente representaban el sentido de "hogar" para ciertas comunidades que son objeto de racismo, segregación y prácticas de vivienda discriminatorias/depredadoras.

La dinámica grupal y la "cultura del aula/grupo de trabajo" fue predominantemente armoniosa. Es posible que ello se debiera a que ubicamos el proyecto en un mercado que existe dentro de una comunidad definida y que tiene una historia tangible, la cual nos era ajena. Al hacer una reflexión sobre ello, concluimos que quizás se desarrolló una sensación colectiva de que nuestro trabajo debería honrar la historia y la memoria de quienes vivieron esa historia, y aún viven sus consecuencias, es decir, los dueños de tiendas locales y los residentes que se enfrentan a desplazamientos provocados por la

EL PROYECTO SNA
THE SNA PROJECT

And this is an advantage afforded to working in/from art (as opposed to a more academic discipline): greater flexibility, more room for contingency and for more collaborative forms of knowledge production. Which is why we felt it was important to allow students to direct the shape and dynamics of the final intervention—focusing less on dictating the ultimate outcome(s) of the project, and more on facilitating the process: providing students with a toolbox of strategies, while modeling processes of/for dialogue with a space and with one another.

K.S. Each time we went into a project, we had no idea if it would work or not. None of us knew what would come of it. This can be risky in academia, where the bureaucratic powers that be require clearly stated learning objectives and doubt the validity of anything too nebulous in form. But from my perspective, both collaborations worked well to show students something about ethnographic methods and also about ways they might use culturally responsive and critical pedagogies.

From your perspective, and your goals as artists, how well did it work out?

(c)(c) What's interesting is that without setting out to do so, we felt each of the projects spoke to and allowed us to better articulate the role marketplaces (can) play in/for immigrant communities and communities of color in Southern California as receptacles and potentially as incubators within said communities.

In relation to the latter, we had been especially interested in thinking through the model of the agora of ancient city-states in Greece, that open square that hosted a marketplace and would become a site for discussions and debates on politics and civic issues. In essence, we had been wondering if swap meets and marketplaces today (can) come to serve such a function, and how they foster modes of public dialogue and political participation.

During the first iteration of the project, students became interested in tracing and giving voice to historical realities of Downtown Santa Ana that have been invisibilized and silenced, highlighting the impor-

gentrificación.

Hubo dinámicas muy diferentes durante la segunda iteración del proyecto en el <u>swap meet</u>, donde los límites para la comunidad son más porosos, donde los estudiantes quizás sentían que tenían más paridad con/en ese espacio. El proceso de colaboración entre los estudiantes fue más combativo, los estudiantes se expresaron más vocalmente y se aferraron a opiniones más definidas en relación con el espacio y con el potencial para desarrollar una intervención artística dentro de ese contexto.

Como resultado, el proceso se convirtió en un interesante ejercicio, por sus desafíos de imaginar y visualizar colectivamente su potencial. Al final, la intervención se convirtió más en una propuesta conceptual, por la acción de imaginar monedas alternativas para el intercambio, y por su reflexión acerca de las formas en que la memoria/nostalgia puede servir como base del intercambio en el ambiente del mercado.

En otras palabras, nos fue posible pensar en: 1) formas de utilizar el arte para crear una plataforma literal (por ejemplo: un recorrido en <u>trolley</u>) que podría conservar la historia/memoria de un lugar al mediar una interacción física con los sitios en la primera iteración (donde los mercados funcionaban como receptáculos) y 2) formas de utilizar el arte como herramienta simbólica/conceptual para facilitar maneras alternativas de interacción/intercambio mutuo (por ejemplo: a través de una moneda basada en la memoria) en la segunda iteración (reflexionando sobre el potencial de los mercados para funcionar como incubadoras).

En este sentido, sentimos que cada momento tuvo éxito en dilucidar los diferentes aspectos sociales de los mercados y el papel que el arte puede jugar en destacar la resonancia política de dichos aspectos, ya sea en los procesos de resistencia que buscan contrarrestar la invisibilización de culturas marginales, y/o en el desarrollo de plataformas para economías alternativas.

Y, volviendo a la pedagogía, el aprender/enseñar sobre la mecánica de la triangulación entre arte, mercados y política habría sido casi imposible en un ambiente educativo tradicional.

K.S. Creo que el arte puede servir como una

COG•NATE COLLECTIVE
& KAREN STOCKER

tance of Latinx shops as receptacles for culture, and how they collectively represent a sense of home for local communities subjected to racism, segregation, and discriminatory/predatory housing practices.

The group dynamics and "classroom/working-group culture" were for the most part harmonious, which may have been in part because the project was sited in a "marketplace" that exists within a defined community, with a tangible history, that we did not share in the same way as local residents. Reflecting back, there was perhaps a sense of our role as that of guests, and thus our research as wanting to honor the history and memory of those who lived that history and continue dealing with its ramifications: local shop owners and residents confronting displacements brought about by gentrification.

There were very different dynamics during the second iteration of the project in the Swap Meet, where the boundaries for community are more porous, where students perhaps felt as if they had more of an equal footing. The process of collaboration among students was more agonistic; students were more vocal expressing and holding onto more defined opinions in relation to the space and to the potentials for developing an artistic intervention within that context.

As a result, the process became an interesting exercise in the challenges of collectively and collaboratively imagining and visualizing potential. In the end, the intervention became more of a conceptual proposition, imagining alternative currencies for exchange, and reflecting on the ways that memory/nostalgia serves as the basis for exchange within market settings.

In other words, we were able to think through: (1) ways of using art to create a literal platform (i.e., a trolley tour) that could preserve history/memory by mediating physical interaction with sites in the first iteration (reflecting on markets as receptacles); and (2) ways of using art as a symbolic/conceptual tool to facilitate alternative ways of interacting/exchanging with one another (i.e., a memory-based currency) in the second iteration (reflecting on markets' potential to function as incubators).

In this sense, we felt each was successful in elucidating different aspects and social functions of marketplaces and the

forma de educación accesible. Si bien los espacios de educación formal pueden ser exclusivos y marginales, el arte público está disponible para cualquier transeúnte. Eso no significa que todos los que vean el arte o participen en él (en el caso de sus proyectos que son dinámicos y participativos) recibirán la misma lección. Sin embargo, mediante conversaciones guiadas acerca de los propios proyectos de arte y de las comunidades que los rodean y les dan forma, estas lecciones pueden fácilmente rivalizar con formas de educación en el aula más tradicionalmente académicas.

(c)(c) Al considerar formas en las que el arte puede abrir espacios para el acceso en relación con la educación, también es interesante reflexionar sobre cómo el arte y la educación pueden abrir espacios para la participación pública en un sentido social y político más amplio. En última instancia, quizás, pensar en la relación entre el arte, la educación y la ciudadanía.

K.S. El papel del arte en la práctica de la ciudadanía es vital en una era marcada por una mayor polarización política, especialmente para las comunidades del sur de California donde la historia y la experiencia de inmigración constituyen crisoles para las tensiones que presiden la ciudadanía y la pertenencia.

El arte tiene el potencial de ofrecer un contra-discurso. El arte puede atraer la atención no solo a la presencia de grupos vulnerables o marginados, sino también a sus contribuciones activas con la comunidad y la sociedad. La existencia y variedad dentro de los grupos, que pueden borrarse de los libros de texto u homogeneizarse y aplastarse en el discurso popular, pueden verse como configuraciones multifacéticas cuando se representan en el arte heterogéneamente y con precisión. El arte puede invitar a sus espectadores a ver más allá de un estereotipo singular. El arte puede ofrecer lo que el novelista nigeriano Chinua Achebe escribe como "re-storying", o ayudar a lograr "un equilibrio de historias."[1]

Mientras que el plan de estudios formal tiende a ser unilateral, la suma de variadas versiones de verdad y representación permiten a la sociedad amasar y reconocer "una

EL PROYECTO SNA
THE SNA PROJECT

Jimena Sarno facilita un taller de arte sónico en el Swap Meet de Santa Fe Springs. / Jimena Sarno facilitating a sound art workshop at the Santa Fe Springs Swap Meet.

simultaneidad de historias hasta ahora", de acuerdo con las ideas de Doreen Massey, en lo referente al problema de contrarrestar los sesgos inherentes en los discursos dominantes.[2] De esta forma, al menos, el arte puede ofrecer una especie de complemento a la educación formal, mientras trabajamos colectivamente para que la educación formal sea más inclusiva.

Mientras tanto, el arte ofrece lecciones que tienen perspectivas más variadas y quizás por esa razón, son más precisas al retratar la gama de realidades vividas dentro de una comunidad determinada. De esta manera, el uso del arte como herramienta pedagógica o epistemológica puede hacer que la educación sea más relevante para la vida de los estudiantes. El uso del arte en la pedagogía es una extensión natural del llamado de Freire cuyo objetivo es el de asegurar que los estudiantes (y sus comunidades y el aprendizaje experiencial) informen activamente el discurso en el aula.

(c)(c) Esto trae a la mente la declaración de Freire: "Existir, humanamente, es pronunciar el mundo, transformarlo."1

Al extrapolar esta proposición, podemos argumentar que aprender a hablar del contexto de cada individuo—narrar la historia propia, defenderse en la esfera pública de la política—es un derecho humano, un derecho que se puede promulgar independientemente de nuestro estatus a los ojos del estado (como ciudadanos o no ciudadanos)

Es decir, al articular la historia de cada quién, al compartir en estos espacios de intercambio como los mercados, promulgamos nuestra condición de sujetos políticos, como ciudadanos, aunque también, y de manera aún más importante, como seres humanos integrales.

--
Notas
[1] Chinua Achebe, Home and Exile, (New York: Oxford University Press, 2000), 79, 82.
[2] Doreen Massey, For Space, (London: Sage Publications, 2005), 9.
[3] Paulo Freire, Pedagogía del Oprimido, 2da ed., (Siglo xxi Editores, S.A. de C.V., 2005), 106.

COG•NATE COLLECTIVE & KAREN STOCKER

role art can play in bringing to the fore the political resonance of such aspects—be it in processes of resisting the erasure of cultural difference, and/or in developing platforms for alternative economies.

And to return to pedagogy, learning about the mechanics of such a triangulation, between art, markets, and politics, would have been practically impossible in a traditional classroom setting.

K.S. I believe that art can serve as a form of accessible education. While spaces of formal education can be exclusive and marginalizing, public art is available to any passerby. That does not mean that everyone who views art or takes part in it (in the case of your projects that are dynamic and participatory) receives the same lesson from it. However, with facilitated, guided conversations around the art projects themselves and the communities who surround and inform them, these lessons can easily rival more traditionally academic, classroom-based forms of education.

(c)(c) In considering ways art can open spaces for access in relation to education, it's also interesting to reflect on how art, and education, (can) open up space for public participation in a broader social and political sense. Ultimately, perhaps, thinking of the relationship between art, education, and citizenship.

K.S. The role of art in practicing citizenry is a vital one in an era marked by heightened political polarization, especially for communities in Southern California, where immigration history and experience constitute crucibles for the presiding tensions surrounding citizenship and belonging.

Art has the potential to offer a counter-discourse. Art can draw attention not only to the presence of vulnerable or marginalized groups, but also to their active contributions to community and society. The existence and variety within groups, which may be erased from textbooks or homogenized and flattened in popular discourse, can be seen as multifaceted when represented accurately, and heterogeneously, in art. Art may invite its viewers to see beyond a singular stereotype. Art can offer what Nigerian novelist

EL PROYECTO SNA
THE SNA PROJECT

Chinua Achebe writes of as "re-storying," or helping to achieve "a balance of stories."[1]

Whereas formal curriculum tends to be one-sided, the addition of varied versions of truth and representation allows society to amass and acknowledge "a simultaneity of stories so far," in keeping with the ideas of Doreen Massey, regarding how to offset the biases inherent in dominant discourses.[2] In this way, at the very least, art can offer a sort of supplement to formal education while we collectively work toward making formal education more inclusive.

In the meantime, art offers lessons that are more varied in perspective, and, perhaps for that reason, are more accurate in portraying the array of lived realities within a given community. In this way, the use of art as a pedagogical or epistemological tool may render education more relevant to students' lives. The use of art in pedagogy is a natural extension of Freire's call to ensure that students (and their communities and experiential learning) actively inform classroom discourse.

(c)(c) This brings to mind Freire's declaration: "To exist, humanely, is to pronounce the world, to transform it."[3]

Extrapolating this proposition, we can argue that to learn to speak one's context—to narrate one's story, to advocate for oneself in the public sphere of politics—is a human right, a right that is afforded and can be enacted regardless of our status in the eyes of the state (as citizens or noncitizens).

That is, in articulating one's stories, in spaces of exchange like marketplaces, we enact status as political subjects, as citizens, but also, and more important, as wholly human beings.

--
Notes
[1] Chinua Achebe, Home and Exile, (New York: Oxford University Press, 2000), 79, 82.
[2] Doreen Massey, For Space, (London: Sage Publications, 2005), 9.
[3] Paulo Freire, Pedagogy of the Oppressed, trans. Myra Bergman Ramos (New York: Continuum, 1970), 106.

**COG•NATE COLLECTIVE
& KAREN STOCKER**

El Colectivo Magpie facilitó un taller en el swap meet de Santa Fe Springs dentro de su salón de clases inflable como parte del Proyecto SNA: Ágora. / Collective Magpie hosted a workshop at the Santa Fe Springs Swap Meet inside of their inflatable classroom as part of the SNA Project: Agora.

EL PROYECTO SNA
THE SNA PROJECT

El taller de elaboración colectiva dentro del salón inflable de Colectivo Magpie. / Collective Magpie's "Collective Making" workshop from within their dome.

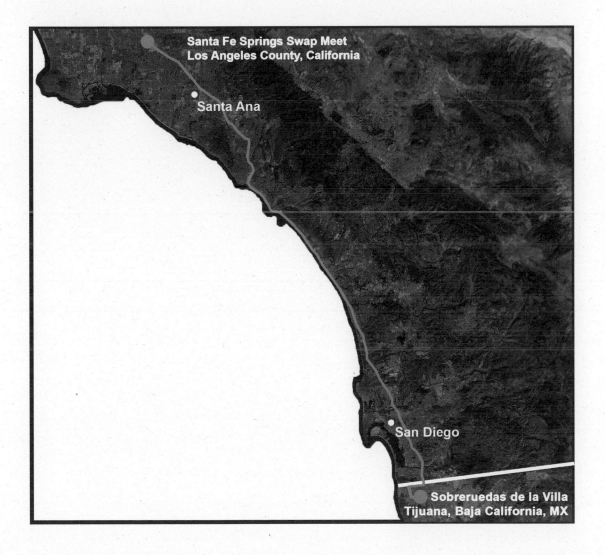

Santa Fe Springs Swap Meet
Los Angeles County, California

Santa Ana

San Diego

Sobreruedas de la Villa
Tijuana, Baja California, MX

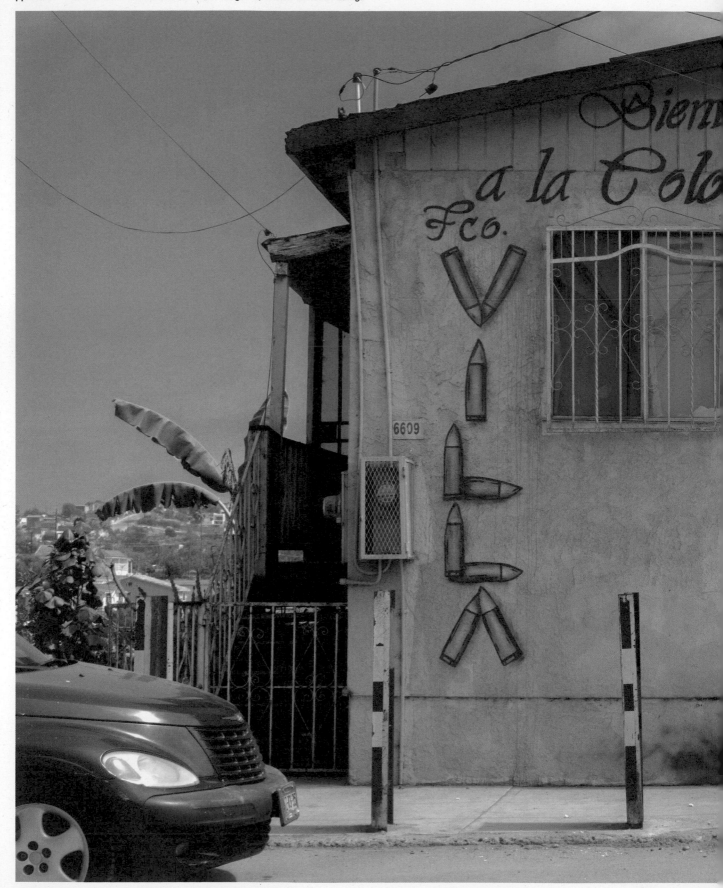

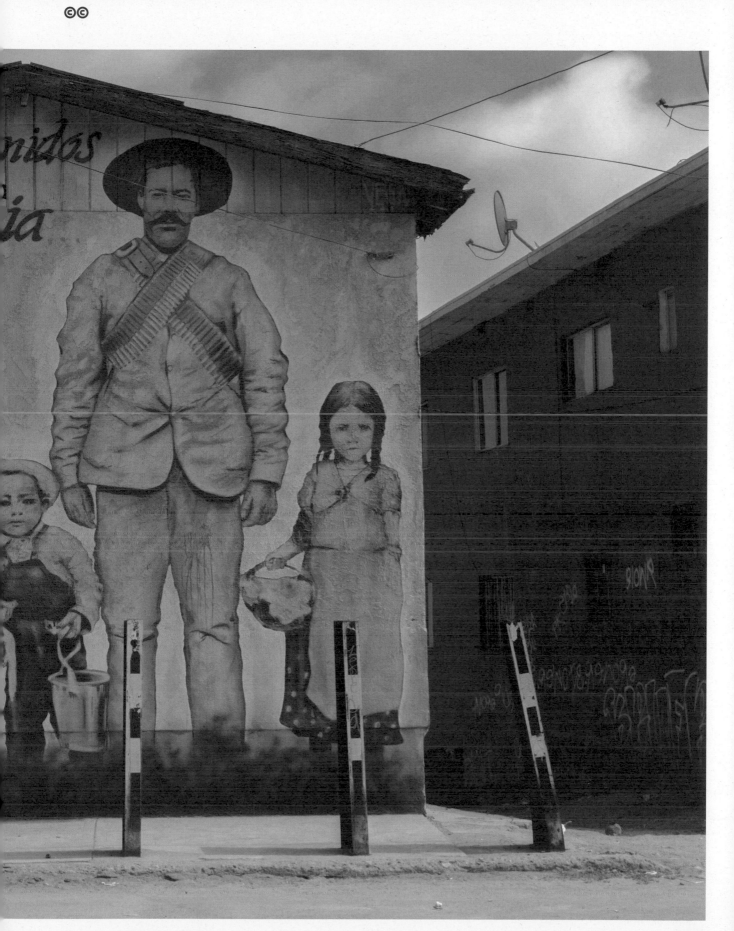

EL SOBRERUB DE LA VILLA: UN MERCADO INTERSTICIAL

CHRISTIAN ZÚÑIGA

EL SOBRERUB DE LA VILLA: AN INTERSTI' MARKET

EN TIJUANA N
ES FÁCIL.

CHRISTIAN ZÚÑIGA

IN TIJUANA,
NOTHING IS E

–NORMA
IGLESIAS-PRI

Tijuana es una de las ciudades mexicanas de mayor crecimiento territorial en toda la historia del país. Apenas hace 150 años no era otra cosa que un caserío en una ruta de diligencias que conectaban el sur de California con el Este del territorio estadounidense. Sin embargo, su crecimiento territorial y poblacional ha sido vertiginoso. Hoy en día, cifras oficiales hablan de casi dos millones de habitantes, otras estimaciones calculan hasta tres millones.

Una de las razones de su intenso crecimiento es su ubicación intersticial entre México y los Estados Unidos, dos enormes territorios con importantes intercambios sociales, económicos y culturales. La migración ha sido un factor definitorio de los procesos socioculturales de la región. Siempre hay algo nuevo, siempre hay alguien nuevo. Siempre se construyen nuevas realidades.

La migración es histórica, desde la primera mitad del siglo XX, factores como la Revolución Mexicana, la Segunda Guerra Mundial y el programa "Bracero", las crisis económicas mexicanas y las catástrofes naturales

EL SOBRERUEDAS DE LA VILLA

Tijuana has undergone one of the largest territorial and population expansions of any city in Mexico. One hundred fifty years ago, Tijuana was nothing more than a small hamlet on a stagecoach route connecting Southern California to the Eastern United States. These days, official figures peg it as having a population of almost two million, with other estimates placing it as high as three million.

One of the factors contributing to such intense growth is Tijuana's interstitial location between the United States and Mexico, two large territories interconnected by social, economic, and cultural exchange. Consequently, the sociocultural character that defines the region has been tied to migration. You can always find something new, someone new. New realities are always in the process of being constructed.

Migration is a historic phenomenon. During the first half of the twentieth century, events such as the Mexican Revolution, the Second World War, the Bracero program, the economic crises in Mexico, and natural

han empujado a los migrantes a buscar el sueño americano en los Estados Unidos, aunque muchos lo han encontrado en Tijuana.

En la segunda parte del siglo XX, la llegada de la industria maquiladora, así como la firma del Tratado de Libre Comercio de América del Norte y nuevamente, catástrofes económicas y sociales, tales como la violencia derivada del narcotráfico, han convertido a las ciudades fronterizas, entre ellas a Tijuana, en intersticio y destino.

México y Estados Unidos comparten 3185 kilómetros de frontera e historia, las cuales son imposibles de criminalizar, sin embargo, el fenómeno migratorio se presenta hoy como algo punible e ilegal, cuando en realidad es una constante lógica entre dos grandes territorios contiguos que realizan intercambios cada día, en todos los niveles. Además de que existe el gran comercio, import-export y la industria transnacional, a nivel de lo cotidiano también se dan relaciones importantes.

Los niños de la frontera crecimos escuchando estaciones de televisión y radio norteamericanas que transmiten su señal desde México, funcionando como concesionarias mexicanas que se ven obligadas a transmitir en inglés los anuncios de las dependencias gubernamentales nacionales. Los fines de semana, los jóvenes tijuanenses cruzábamos para trabajar en los swap meets y así ganarnos unos dólares para pagarnos los gastos universitarios. Estos son algunos ejemplos de la forma en que la frontera, con toda su complejidad, es parte de nuestra cotidianidad, a pesar del complejo dispositivo punitivo en el que se ha convertido, es cotidiano ir y venir, traer y llevar, pensar y hablar en dos idiomas. A pesar de las diferencias culturales, del control político de la frontera y la creciente xenofobia, lo cierto es que los intercambios son imparables, la frontera va y viene todos los días.

A Tijuana desde hace tiempo se le estima por su potencial creativo. Muy visible en el campo de las artes, reconocido en muchos lugares, en publicaciones, exposiciones, premios. En su peor momento, en medio de una crisis de violencia, la ciudad se levantó gracias a ese potencial creativo. Artistas,

CHRISTIAN ZÚÑIGA

disasters have pushed migrants to seek the American Dream in the United States. Many have instead found it in Tijuana.

In the second half of the twentieth century, the arrival of the maquiladora industry, the North American Free Trade Agreement, and new economic and social catastrophes, such as drug trafficking violence, have made border cities, including Tijuana, intermediate points at times, but also destinations in and of themselves.

In spite of the fact that Mexico and the United States share a history and a border of two thousand miles that are impossible to criminalize, today, migration has been deemed to be worthy of punishment, illegal. In truth, it is a logical constant between contiguous territories marked by daily exchange, taking place across all scales: from the macro level of international trade and industry, to the micro level of everyday relations.

As border children, we grew up watching and listening to US television and radio, which transmit their signals from Mexico and must as a result transmit the Mexican government's public service announcements in English. We would cross on weekends to work in the swap meets to earn some dollars to pay for our university studies. Even as it has now become a complex punitive mechanism, the border and all of its related intricacies continue to be part of our daily lives. The coming and going, the bringing and taking, the thinking and talking in two different languages. Notwithstanding the asymmetry of political power that marks the border, and a growing wave of xenophobia, what remains as true as ever is that exchange cannot be stopped: the border comes and goes every day.

For a long while now, Tijuana has been esteemed for its creative potential. It is well represented in the realm of visual art and has been widely recognized through publications, exhibitions, and prizes. And it was because of this creative potential that the city was able to lift itself back up from its lowest point, after being struck hard by a wave of violence. Artists, activists, cultural workers, and entrepreneurs took

activistas, promotores culturales y empren-
dedores tomaron la ciudad, la hicieron
respirar, la reconstruyeron, al menos en su
plano simbólico.

Hoy podríamos pensar que aquella tormenta
está lejana, aunque la ciudad nunca se dejó
de convulsionar. Los datos de los últimos
meses de violencia en la ciudad vuelven a
ser escalofriantes.

A la par de los proyectos de emprendedores
empresariales, se ha consolidado un sec-
tor gastronómico que se ha convertido en un
distintivo de la ciudad. Nos hemos familia-
rizado con nombres de restaurantes de cinco
estrellas con un menú que es verdaderamente
de primera calidad, y que en buena medida
hace honor a esta ciudad melting pot mexi-
cana, y que se nutre con agregados prove-
nientes de otras latitudes y de culturas que
encontraron refugio y posibilidades de cre-
cimiento en nuestro territorio. Lo mismo ha
pasado con la cerveza artesanal, otro rostro
distintivo de la ciudad. Hoy, los medios
de comunicación hablan de una Tijuana cool,
fresca.

Pero esa creatividad no es una marca o un
slogan diseñado por encargo. Proviene del
espíritu de la ciudad, de su cultura popu-
lar, de la mezcla de culturas producto de la
migración. Es una estrategia de subsistencia
en un territorio ajeno, agreste, al que habrá
de adaptarse en el menor tiempo posible. Es
el resultado de la necesidad de adaptación de
todos los involucrados, del que llega y del
que recibe. Resiliencia que integra lo que
viene de tantas partes del territorio nacio-
nal, aunque también del que viene de fuera y
se adapta.

Un espacio que sintetiza estos procesos son
los mercados "sobreruedas" de la ciudad.
Híbrido del tianquiztl mexica y el swap meet
americano. Aquí podemos encontrar mercancía
nueva y usada traída a México desde dife-
rentes rincones de ambos territorios. Ropa,
saldos de mercancía, juguetes, el conte-
nido completo de casas que alguna vez fueron
hogares. También hay alimentos de distintas
partes del territorio nacional: carnitas,
birria, barbacoa, tacos de pescado, sopes y
huaraches, además de pupusas salvadoreñas y
otros platillos migrantes.

EL SOBRERUEDAS DE LA VILLA

back the city. They made it breathe. They
reconstructed it—if only in part on a sym-
bolic level.

Today, we might feel that the storm is far
gone, even though the city never truly
stopped convulsing. Rates of violence in
the city over the last few months are, once
again, at levels that are chilling.

At the same time, cultural entrepreneurial
projects have been consolidated, becoming
a badge of pride for the city. Five-star
restaurants with first-rate menus pay homage
to the Mexican "melting pot," incorporating
diverse culinary traditions and cultures that
have found refuge and opportunities to thrive
in the region. The same is true of local
craft brewers. As a result, the media por-
trays a Tijuana that is cool, fresh, hip.

The aura of cultural innovation that has come
to define the city is not just a branding or
advertising ploy. It is a reflection of the
city's spirit, born from a mixture of popular
cultural traditions introduced by wave after
wave of migration. Born from strategies for

coping and surviving in a harsh and foreign
context, to which one must adapt in the short-
est amount of time possible. Born from the
need for all parties involved to adapt. It is
a resilience born from the practice of inte-
grating what/whoever comes from other regions
in the country, and from other nations.

These processes are synthesized in market
spaces throughout the city known as mercados
sobreruedas (literally, markets on wheels),
hybrids of the Pre-Columbian Mexica tian-
quiztl and swap meets of the United States.
New and used merchandise from throughout
Mexico and the United States finds its way to
the market. Clothes, toys, and the entire
contents of abandoned homes and commercial
buildings are peddled alongside culinary
offerings that run the gamut from national
standards—carnitas, birria, barbacoa, fish
tacos, sopes, and huaraches—to international
offerings like Salvadoran pupusas and other
migrant dishes.

Much more than just a simple space for con-
sumption, the sobreruedas is a site of social
interaction and resistance. A tianguis can be

Más que un espacio de consumo, el sobrerue-
das es también lugar de encuentro social y
de resistencias. Todos los días podremos
encontrar un tianguis en alguna colonia de la
ciudad, sin embargo, los mercados más gran-
des, coloridos e interesantes pueden encon-
trarse los fines de semana en las colonias más
antiguas, tales como en la colonia Pancho
Villa, en la Zona Norte o en la Postal. En el
tianguis es posible pasar el día recorriendo
con una nieve en la mano, al tiempo que se
resuelven las necesidades de la semana, sin
embargo es más significativa la búsqueda del
tesoro: un juguete, la prenda de ropa favo-
rita del mes, música, objetos de colección.
Queda pendiente la pregunta: ¿De dónde vienen
esos productos? Del norte y del sur. De las
fábricas del centro de México y de los gran-
des lotes de artículos usados y saldos
de California.

Para reflexionar y hacer evidente el proceso
de intercambio entre territorios y el poten-
cial de la cultura popular de una ciudad, el
colectivo cog·nate convocó a colectivos cul-
turales de Tijuana y estudiantes de la UABC
(Universidad Autónoma de Baja California) a

realizar el proyecto de intervención MAP:TJ
en uno de los mercados sobreruedas más anti-
guos de la ciudad, el de la colonia "Pancho
Villa"; fundada en 1954 en una meseta, la
cual está ubicada geográficamente por encima
del centro de la ciudad. El mercado es un
espacio propio de la cultura popular tijua-
nense y funge como punto de encuentro y
resistencia a los procesos de gentrificación
que se hacen presentes en la ciudad bajo la
etiqueta de una Tijuana cool o hípster.

Al mapear los mercados en ambos lados de la
frontera y propiciar dinámicas de interacción
en el espacio del mercado—con entrevistas,
con la recolección de objetos—se muestran los
diferentes puntos de intercambio transfron-
terizo, además de las contradicciones del
discurso político que busca fortalecer las
diferencias entre dos culturas, sembrando o
potenciando un encono que no tiene sentido y
va en contra de los lazos que realmente exis-
ten entre ambos territorios, aunque a veces
no sean tan evidentes a primera vista. Si no
todos cruzamos, alguien se encarga de traer
y llevar cultura a través de los objetos, de
ida y vuelta.

CHRISTIAN ZÚÑIGA

found every day in some neighborhood of the
city, but the largest, most colorful,
and most interesting of these markets is
set up on weekends in the oldest of the
city's neighborhoods: in the Colonia
Pancho Villa, in the Zona Norte, and the
Colonia Postal.

You can spend the entire day walking through
the market, ice cream in hand, shopping for
the week, but the search for treasures is
what makes the experience special—the search
for a toy, for a specific article of clothing,
for music, for collectibles. Such items come
from the north and from the south—from the
factories of Central Mexico as well as the
great lots of used goods and merchandise in
California.

To analyze the various levels of exchange
taking place across territories and bring to
light the political implications/potentials
of popular cultural forms present therein,
Cog·nate Collective convened artist col-
lectives and students of the Universidad
Autónoma de Baja California (UABC) to under-
take artistic interventions under the title

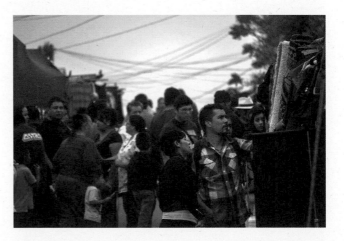

Al rescatar objetos personales cargados con la historia de desconocidos, se restituye dichos objetos a la circulación simbólica y adquieren una segunda vida. Entre las acciones realizadas en el mercado hemos intervenido objetos a través de otra práctica popular urbana, el grafiti, que esta vez no toma una pared sino el camión de un comerciante. Además, hemos recopilado evidencias físicas de las calles en las que se ubica este mercado cada fin de semana. También encontramos historias de familias que a lo largo de generaciones han construido su patrimonio en estos mercados, profesionistas con títulos universitarios que deciden dedicarse de tiempo completo al comercio informal, familias que pasan su fin de semana paseando en el mercado, buscando tesoros, pero sobre todo conviviendo. Hemos encontrado pedacitos del sur y norte en cada puesto. Individuos asimilando diferencias e incorporándolas a sus prácticas cotidianas e intercambios. Así, nos hemos preguntado de cuál América se forma parte.

A partir de establecer un pequeño puesto en el mercado sobreruedas y desde ahí recorrerlo

EL SOBRERUEDAS DE LA VILLA

MAP: TJ in one of the oldest markets of the city: the Sobreruedas Pancho Villa.

The market sets up in the neighborhood, founded in 1954, which overlooks the city center from a plateau. As a space it reflects Tijuana's popular cultural traditions. And it is a space of confrontation and resistance to the processes of gentrification in progress within the city under the banner of a "cool" or "hipster" Tijuana.

Mapping forms of transnational exchange being facilitated through markets on either side of the border and fostering dynamics of interaction with/in the market—through interviews and the recollection of objects—reveal the deep networks of exchange that stretch across the border. This, in turn, contradicts political discourse that seeks to paint and highlight cultural differences between the United States and Mexico, a discourse that seeks to sow and empower senseless animosity, given the deep connections that exist between the two nations, even if these are not obvious at first glance. Although not everyone can cross, someone always ends up bringing and taking

pieces of culture in the form of objects that move across and back again.

In rescuing artifacts laden with the history of their former owners through creative acts of purchase, their symbolic circulation is restored, providing them with a second life. As part of our time together in the market, we intervened upon objects through the popular urban practice of graffiti—marking not a wall, but a vendor's truck. We created indexes and physical registers of the streets where the market sets up every weekend. We came across histories that speak to the ways families of vendors have constructed their patrimony by selling in the market over several generations. We encountered professionals with university degrees who have decided to take up informal commerce as a full-time occupation. We met families that spend their weekends going through the market to search for treasures, but above all to spend time together. We found pieces of the north and the south in each stall, and individuals assimilating differences and incorporating them into their daily routines and exchanges. We asked visitors about their allegiance(s) to America.

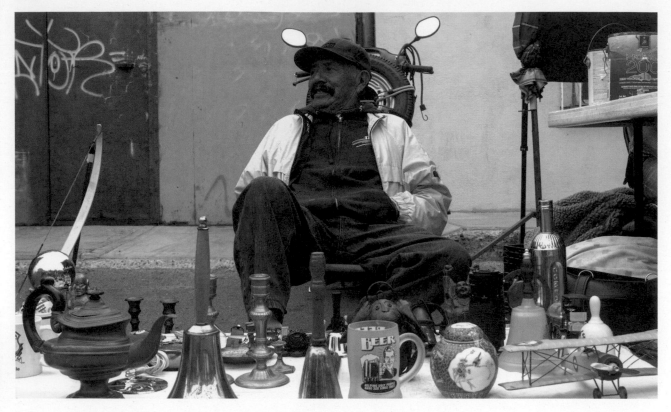

CHRISTIAN ZÚÑIGA

e interactuar con sus habitantes (comerciantes, compradores y paseantes) MAP:TJ puso en práctica estrategias horizontales de interacción que permitieron a los participantes una inmersión durante aproximadamente dos meses en un espacio propio de nuestra cultura y vida cotidiana, poniendo en práctica ejercicios que proponen un modo alternativo de pensar la participación del ciudadano en la política y en la vida pública: intercambiando saberes y objetos, observando los nuevos materialismos y las políticas de los objetos, analizando las estrategias de consumo y supervivencia de quienes participan en el mercado, así como los flujos que atraviesan la frontera en ambas direcciones.

Las intervenciones realizadas por estudiantes de la Facultad de Artes de la UABC, como resultado de un proceso de inmersión en un espacio que les es propio, abordan dinámicas locales y binacionales que contradicen la idea de esta región fronteriza como un espacio de separación y diferencia, sino como uno de multiculturalidad e integración. En conjunto, los proyectos realizados trazan procesos socioculturales que se manifiestan en

este mercado sobreruedas, el cual en sí mismo representa un territorio fronterizo efímero que aparece y desaparece cada fin de semana, pero que probablemente contiene mucha de la historia de esta ciudad y de sus habitantes dentro de sus límites fluidos.

EL SOBRERUEDAS DE LA VILLA

By establishing a small stall in the market to serve as a hub for critical wanderings and interactions with its various inhabitants (sellers, buyers, and other wanderers), MAP: TJ put into practice a series of strategies oriented around more horizontal ways of framing/understanding political participation from/through the realm of the everyday: exchanging knowledge and objects, observing burgeoning forms of materialism, and analyzing strategies of consumption and survival among market participants, while highlighting bidirectional flows across the border.

After this re-immersion in a context familiar to them, UABC students undertook projects to realize in the market. Each project addresses local and binational dynamics that challenge the conception of the border as a space of separation and difference, highlighting how it functions as a space of multiculturalism and integration. The results trace sociocultural dynamics that manifest themselves in this ephemeral border terrain, a terrain that appears and disappears every weekend and probably con-

tains much of the history of the city and its inhabitants within its fluidly imprecise boundaries.

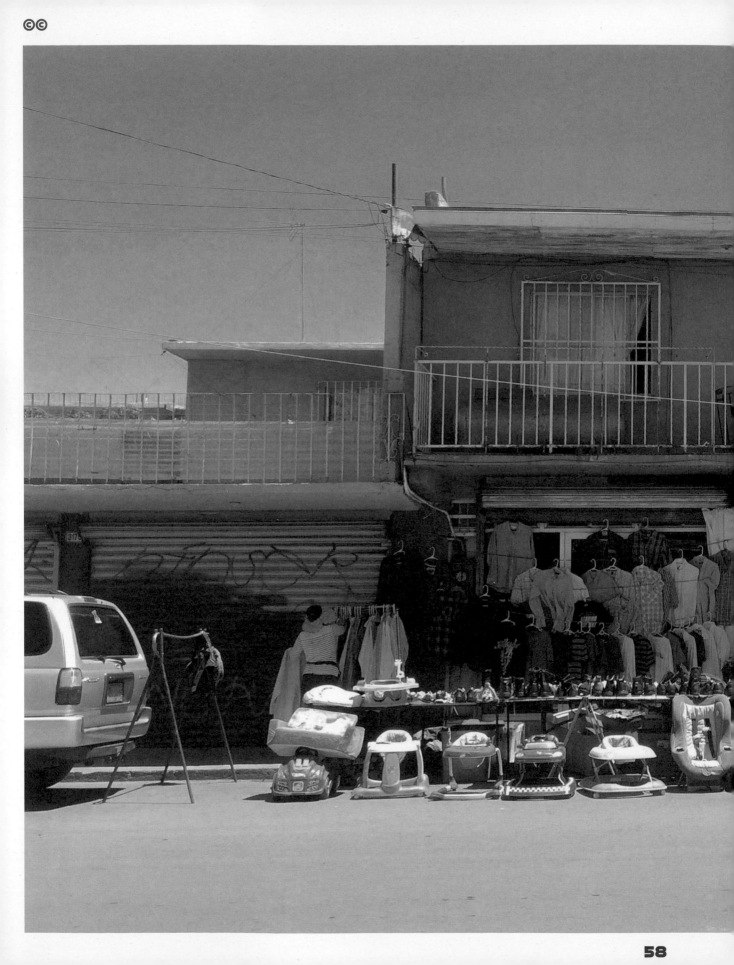

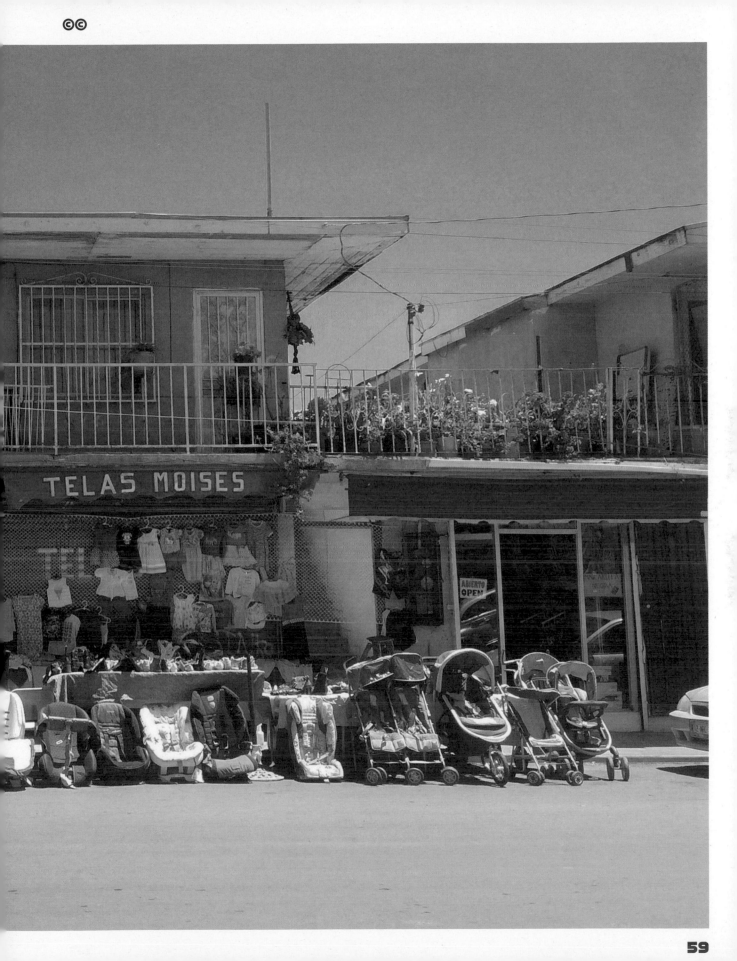

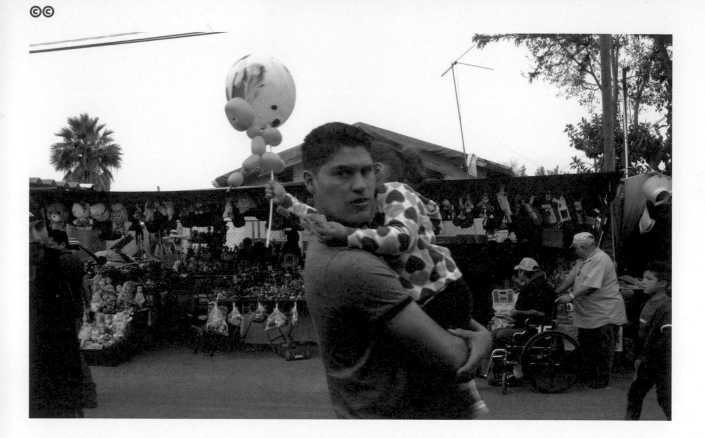

CHRISTIAN ZÚÑIGA

EL SOBRERUEDAS DE LA VILLA

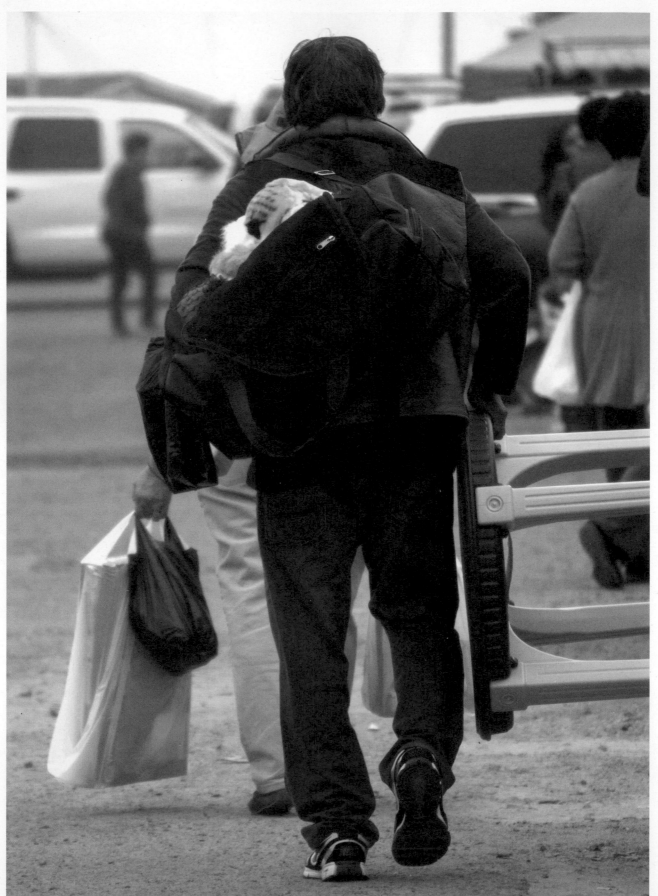

EL SOBRERUEDAS DE LA VILLA

EXPOSICIÓN

EXHIBITION

PROYECTOS

1. **MICA | MAP**
2. **PROYECTO SOCIAL DE ARTE DE BARRIO (SNA): ÁGORA**
3. **REGIONALIA**
4. **GLOBOS DE PROTESTA**
5. **SANTA ANA, AHORA Y SIEMPRE (NASA)**
6. **CALIFORNIA MÍA**

PROJECTS

1. **MICA | MAP**
2. **THE SOCIAL NEIGHBORHOOD ART (SNA) PROJECT: AGORA**
3. **REGIONALIA**
4. **PROTEST BALLOONS**
5. **NOW & ALWAYS SANTA ANA (NASA)**
6. **CALIFORNIA MÍA**

INSTITUTO MÓVIL DE CIUDADANÍA Y ARTE (MICA), 2015-AL PRESENTE

MICA es una casa rodante de fibra de vidrio que sirve como una plataforma nómada para realizar investigación en espacios públicos de la región fronteriza entre México y los Estados Unidos.

A través de talleres colaborativos en sitio, de acciones performáticas e intervenciones artísticas, MICA invita al público a considerar los parámetros mediante los cuales hoy en día se (re) construye la ciudadanía como práctica desde espacios cotidianos.

MICA ha servido como estación de radio pirata, como centro de estudios, como cuarto de lectura, como estudio de grabación, y durante la exposición Regionalia como cuarto de proyección, donde se han presentado videos producidos en mercados como parte del proyecto Mobile Agora Project.

REGIONALIA

THE MOBILE INSTITUTE OF CITIZENSHIP & ART (MICA), 2015-PRESENT

MICA is a fiberglass trailer that serves as a nomadic platform for conducting research in the US/Mexican border region.

Through a series of collaborative on-site workshops, performative actions, and artistic interventions, MICA invites publics to consider the parameters by which citizenship is/can be (re) constructed in quotidian spaces, as a practice of the everyday.

It has served as a pirate radio station, a research hub, a reading room, a recording studio, and, during the exhibition Regionalia, as a screening room, presenting videos that were produced in/ around markets as part of the Mobile Agora Project (MAP).

PROYECTO/PROJECT 1: MICA | MAP

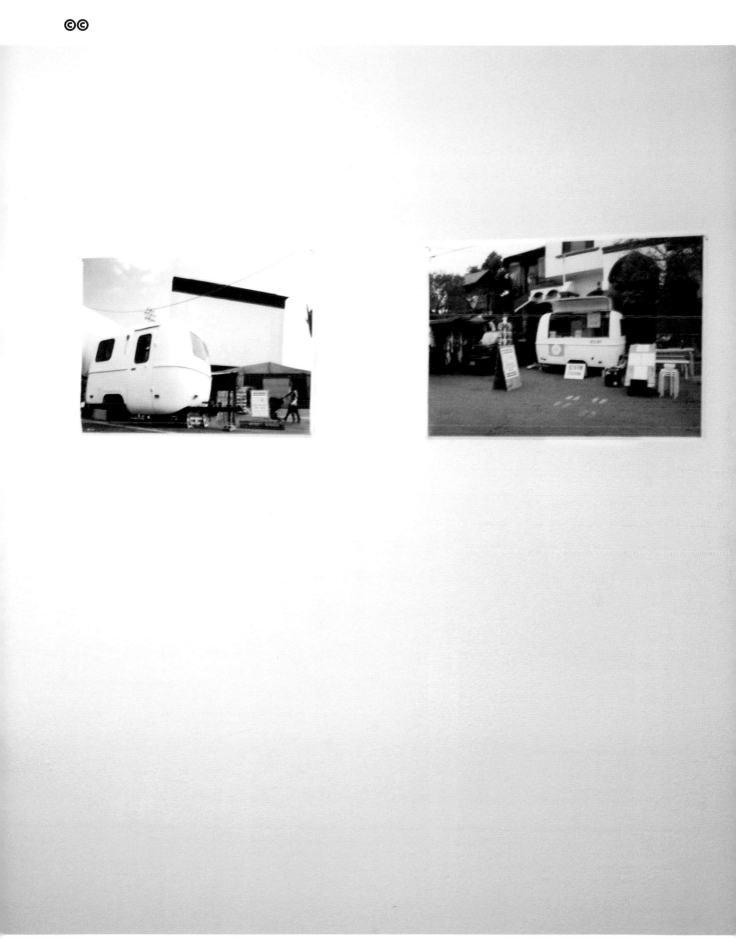

PROYECTO DEL ÁGORA MÓVIL (MAP), 2016-AL PRESENTE

La primera iniciativa de MICA, MAP, emplea la casa rodante como un puesto itinerante de intercambio político + económico + cultural dentro de mercados públicos en la región Tijuana-Los Angeles.

El proyecto cuestiona si dichos mercados públicos fronterizos (swap meets + sobreruedas) pueden convertirse en el terreno en donde pueden forjarse y reconstituir modelos de colectividad y solidaridad política.

Su primera iteración, MAP:LA, se llevó a cabo en el Santa Fe Springs Swap Meet en el sur de Los Angeles en junio 2016, e incluyó colaboraciones con Manos Unidas Creando Arte—una cooperativa de mujeres de Santa Ana que producen manualidades a partir del reciclaje de materiales de sus comunidades—y con Resilience OC, una organización de jóvenes activistas que abogan por los derechos de comunidades migrantes locales y buscan acabar con los procesos de criminalización y deportación en el condado de Orange.

Uno de los videos que se presentaron durante la exposición fue "Protest Balloons"/"Globos de Protesta", el cual documentaba el taller que diseñamos en colaboración con Resilience OC, y giraba en torno a la estética de las manifestaciones políticas. El taller invitaba al público a escribir sus exigencias políticas sobre la superficie de globos y a integrarse a una marcha por el mercado llevando los globos como si fueran pancartas.

MAP: TJ se llevó a cabo en Tijuana en mayo 2017 en el sobreruedas Pancho Villa. Esta iteración incluyó colaboraciones con el Profesor Christian Zúñiga Méndez de la Universidad Autónoma de Baja California (UABC) y con estudiantes de las facultades de Arte y Comunicación.

Una de las participantes, Xendra Rosales Santiago, llevó a cabo un performance en el sobreruedas, acción en la que la artista recorría el mercado bailando e intentando incitar al público a bailar con ella: de esta manera buscaba activar el espacio, de acuerdo con una lógica menos individual/comercial y más colectiva/social. El video que documenta el performance también se presentó dentro de la MICA durante la exposición.

REGIONALIA

THE MOBILE AGORA PROJECT (MAP), 2016-PRESENT

For MICA's first initiative, MAP, we take residence in public markets throughout the Tijuana / Los Angeles border region to establish outposts for cultural + economic + political exchange. The project asks if such markets along the border (e.g., swap meets, itinerant street markets) (can) become the terrain in/through which collectivity and solidarity can be (re)imagined and (re)constituted.

The first iteration of the project, MAP: LA, took place at the Santa Fe Springs Swap Meet in South Los Angeles in June 2016, and included collaborations with Manos Unidas Creando Arte, a cooperative of women from Santa Ana who design economically + environmentally sustainable crafts with material sourced from their communities, and Resilience OC (ROC), a youth activist organization that works to end the criminalization and deportation of immigrant communities living + working in Orange County.

Protest Balloons, a video on view during the exhibition, documented a workshop we designed in collaboration with ROC that considered alternative aesthetics of protest. The workshop invited the public to articulate political exigencies using a balloon as canvas and to join together to march through the market flying their balloons in the place of picket signs.

MAP: TJ took place in Tijuana during May 2017, at the Sobreruedas Pancho Villa in Tijuana. This second iteration of MAP included collaborations with Professor Christian Zúñiga from the Universidad Autónoma de Baja California (UABC) and a group of students from the Art and Communication Department.

One of the participants, Xendra Rosales Santiago, carried out a performance in which she danced throughout the market, trying to incite the public to join her, in an attempt to activate the space according to a different logic—one that was less individualistic/commercially oriented and more collective/social. Video documentation of the performance was also exhibited inside of the MICA as part of the exhibition.

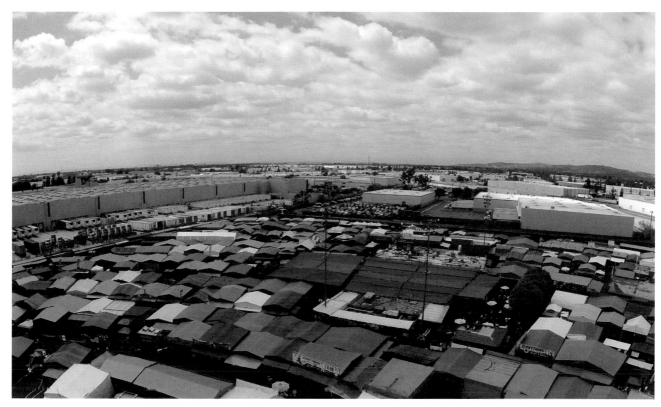

PROYECTO/PROJECT 1: MICA|MAP

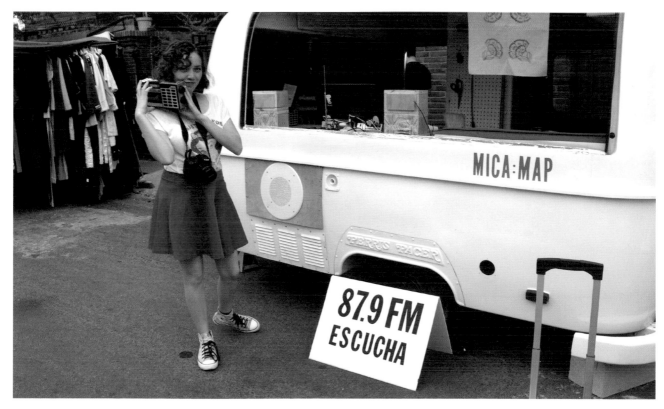

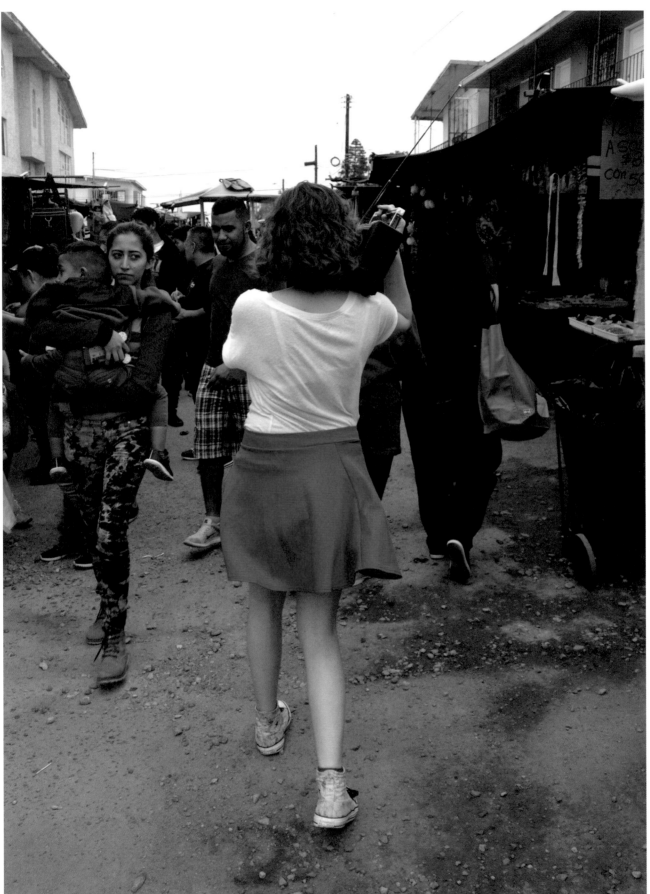

**Intervención "Baila conmigo"/Intervention <u>Dance with Me</u>
Imágen/Photo: Xendra Rosales Santiago.**

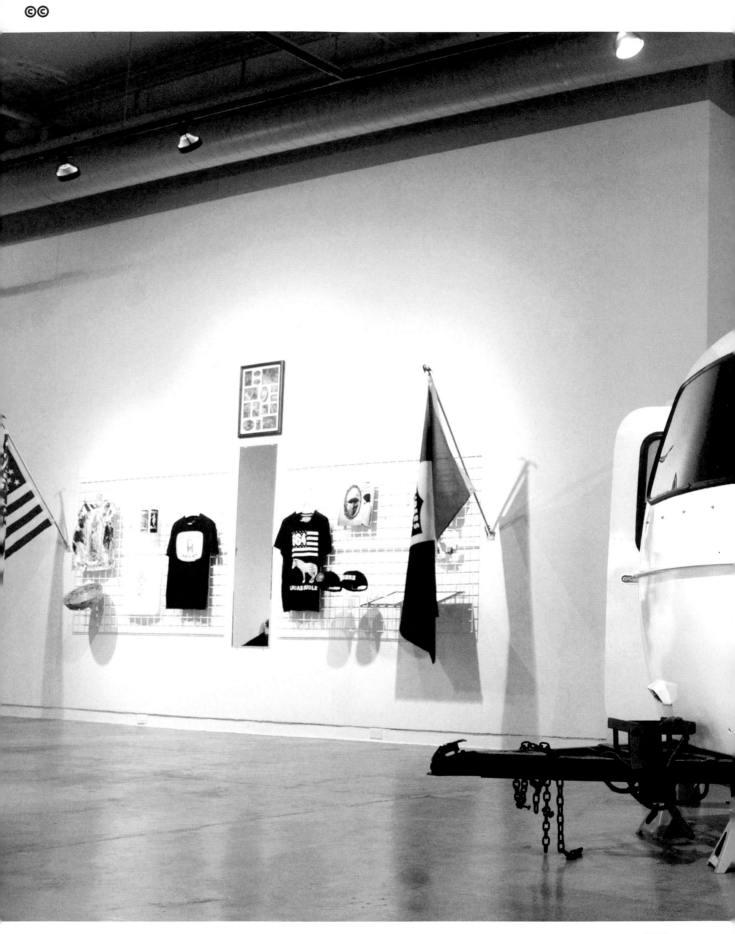

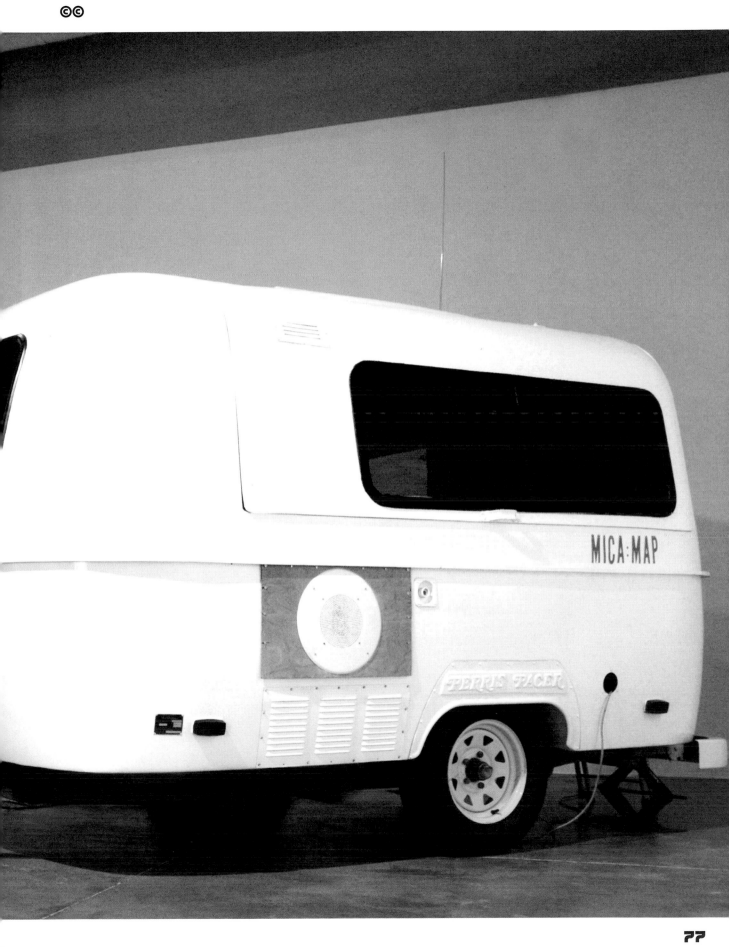

PROYECTO SOCIAL DE ARTE DE BARRIO (SNA): ÁGORA, 2016

En colaboración con la Profesora Karen Stocker, Cog•nate invitó a estudiantes de antropología de la Universidad de Cal State Fullerton a trabajar con artistas contemporáneos para diseñar una intervención artística en el mercado Santa Fe Springs Swap Meet en la primavera del 2016.

La intervención final, llamada "Memory Exchange" [Intercambio de memoria], tuvo la forma de una instalación interactiva que elaboraba una indagación en torno al rol de los los mercados públicos en la formación y preservación de la memoria personal y colectiva en las comunidades del sur de California.

Una de las metáforas del swap meet a las cuales los participantes volvían una y otra vez, es la del barrio: una concepción del mercado que está espacialmente organizado como la cuadra de un vecindario, con diferentes casas (puestos), cercanas entre sí.

Con esto en mente, los estudiantes buscaron crear vínculos entre lo colectivo/comunal del vecindario y los sitios que la gente identifica como hogar. Uno de los componentes invitaba al público a seleccionar un punto en un mapa del mundo que representaba su "hogar", y a posar para una foto frente al sitio. Las fotos se imprimieron y se les invitó a escribir una memoria o historia en relación con el punto seleccionado, en la cual hacían una reflexión en torno a su significado del término "hogar". A cambio de su participación, lxs participantes recibían una copia de la fotografía para llevar a casa. La copia original de la foto se integró a una especie de álbum familiar colectivo que se presentó como parte de la exposición.

Un componente secundario de la instalación invitaba al público a escribir uno de sus recuerdos del mercado en un pedazo de carpa, un material característico de la infraestructura del swap meet. Del resultado, se generaba un tipo de moneda con la cual, lxs participantes podían realizar un intercambio con su "billete recuerdo" para obtener un objeto característico del mercado, por ejemplo: juguetes, dulces, joyería o herramientas para el trabajo. Los "billetes" que se recolectaron se presentaron también como parte de la exposición.

REGIONALIA

THE SOCIAL NEIGHBORHOOD ART (SNA) PROJECT: AGORA, 2016

In collaboration with Professor Karen Stocker, Cog•nate Collective invited anthropology students from California State University, Fullerton (CSUF) to work with contemporary artists to design an artistic intervention at the Santa Fe Springs Swap Meet in spring 2016.

The students' final intervention was called Memory Exchange, an interactive installation reflecting on the role public markets play in forming and preserving personal and collective memories for communities in Southern California.

One of the metaphors for the Swap Meet that the group returned to again and again was the neighborhood: an understanding of the market as being spatially organized as a neighborhood block, with different homes (stalls) in close proximity to one another.

With this in mind, students sought to create links between such a collective/communal neighborhood and the sites that people identify as/with home. They invited participants to stand in front of a map of the world, select a point that represented home for them, and have their picture taken. After receiving a print, they were invited to write a memory or story in relation to the point they selected, reflecting on what home means for them. In exchange for sharing their memories and stories, participants received a copy of their photograph to take home. The original prints were compiled into a collective "family/neighborhood" album of sorts that was included in the exhibition.

A secondary component of the intervention invited the public to write down a memory they had of the Swap Meet on a piece of tarp, a material characteristic of the market's infrastructure. Conceiving the result as a form of currency, participants could exchange their "memory bills" for a characteristic Swap Meet item, including toys, candy, jewelry, and work-related items. The "bills" that were collected were also exhibited as part of the exhibition.

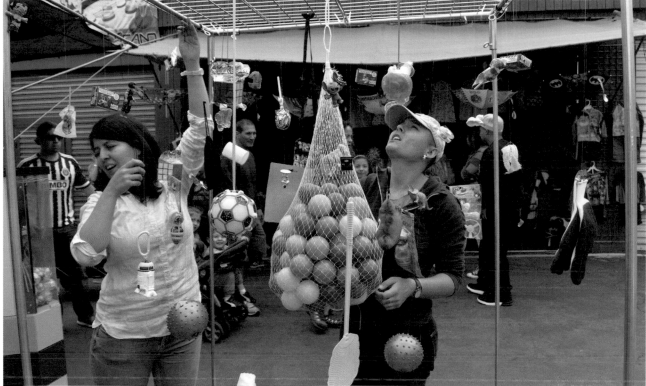

PROYECTO/PROJECT 2: SNA PROJECT

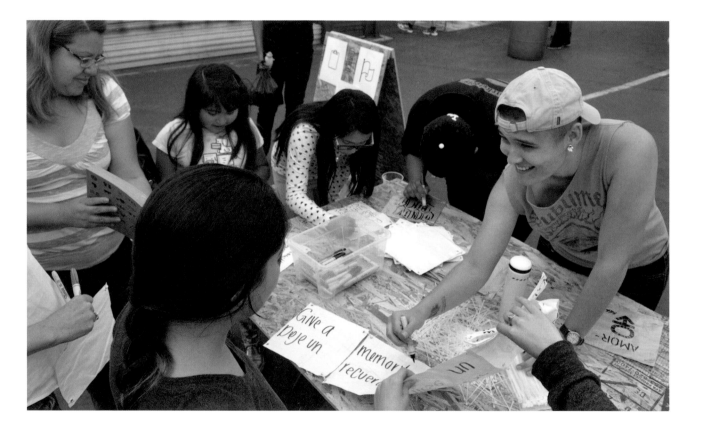

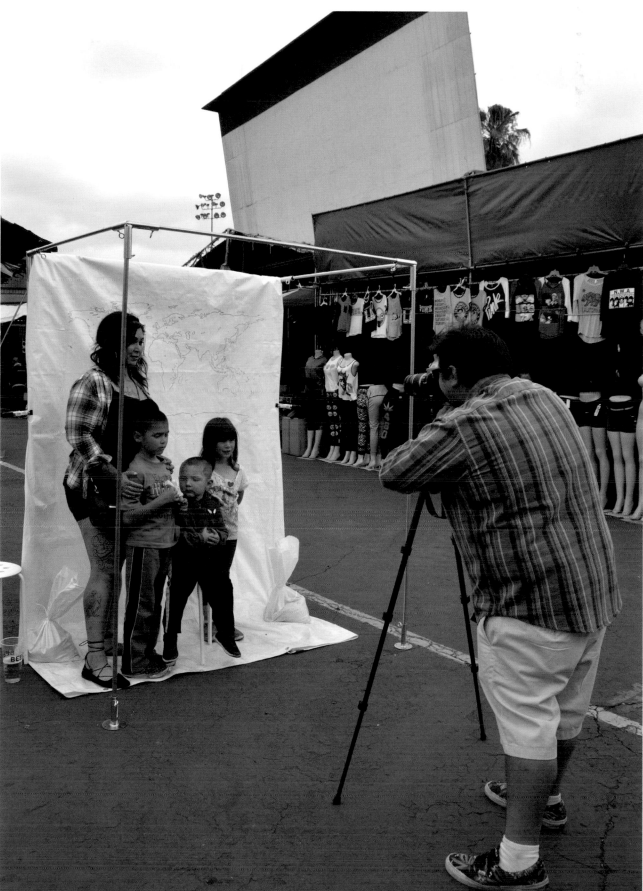

"HOME IS WHERE YOU MAKE IT~

EL
MOY

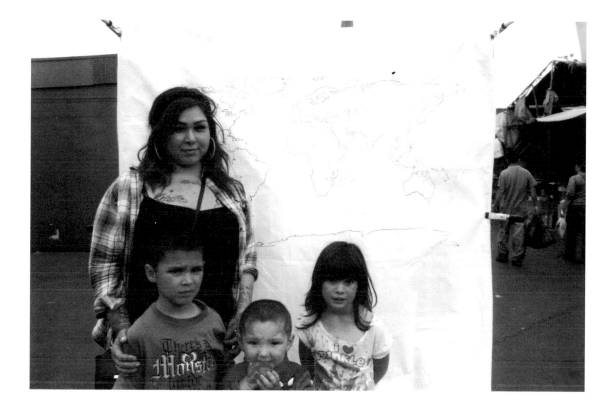

Beach
IS
where our Home
is ♡

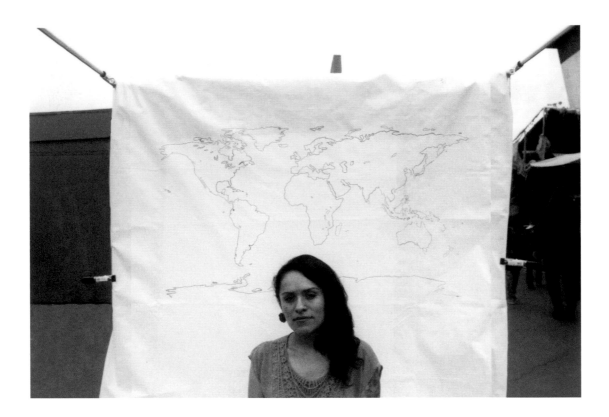

XICANA
FROM BOYLE HEIGHTS.

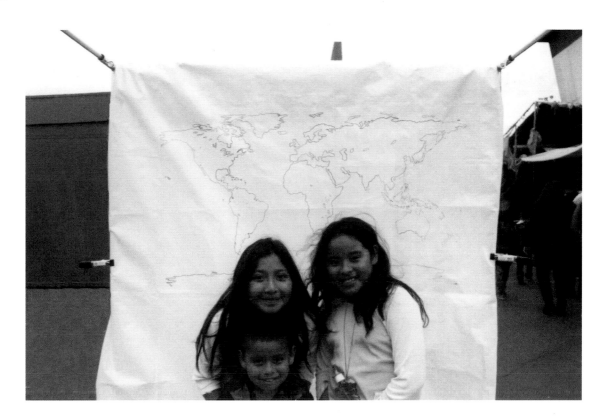

Andrew: When I'm happy

Yahaira: At the beach +
In my room

Maria: At the pool

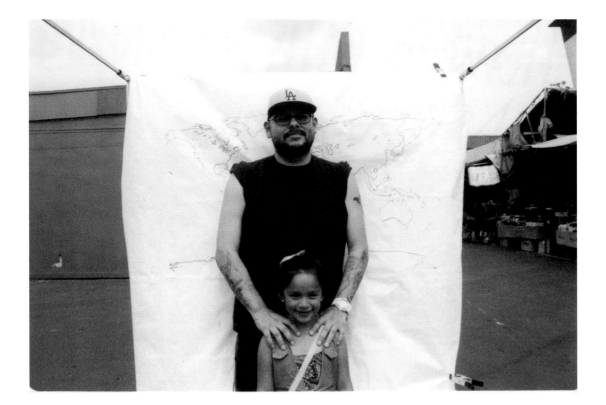

Home is with my daughter
& Niey's

My house in La Palma

"It's where you live"

REGIONALIA, 2018

Instalación que presenta de forma faux-comercial, objetos provenientes de mercados públicos de la región fronteriza Tijuana-Los Angeles. Los objetos—que incluyen artículos de vestir, joyería, y accesorios para el hogar—funcionan como herramientas para meditar en torno a cómo se articula la relación entre territorio, identidad y fronteras divisorias.

REGIONALIA

REGIONALIA, 2018

Installation of objects sourced from public markets in the California border region between Tijuana and Los Angeles, presented in a faux-commercial style. The objects, which include clothing, jewelry, and home goods, serve as tools to reflect on how the relationships between territory, identity, and borders are articulated.

REGIONALIA

PROYECTO/PROJECT 3: REGIONALIA

PROYECTO/PROJECT 3: REGIONALIA

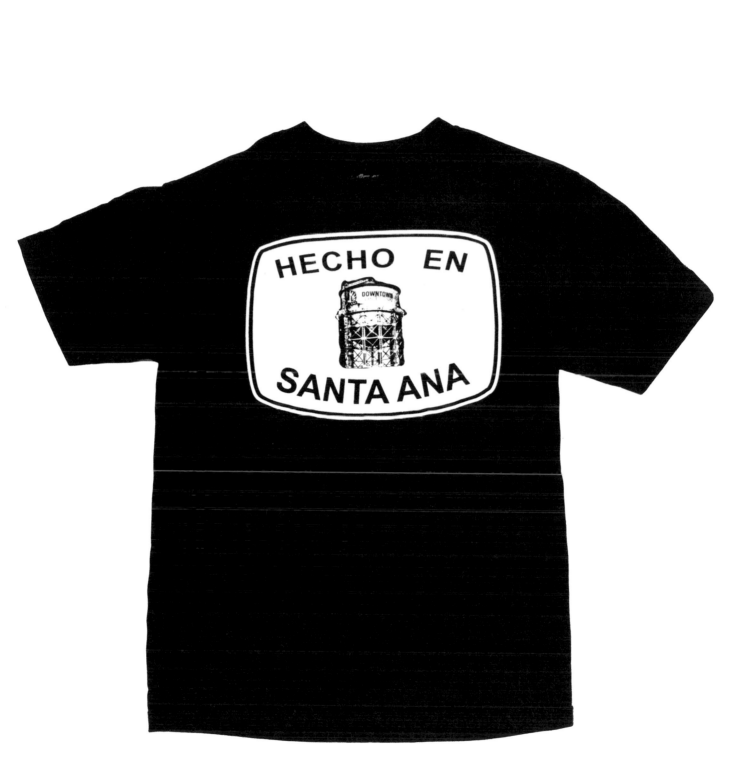

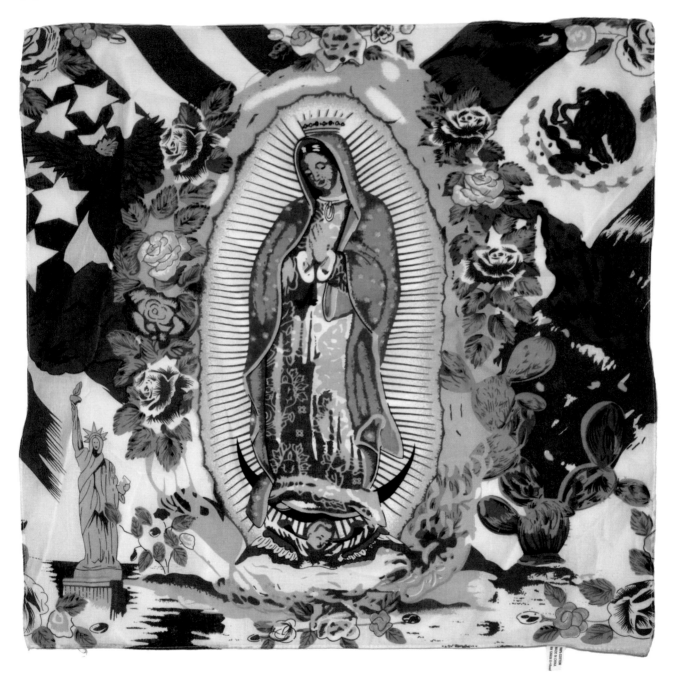

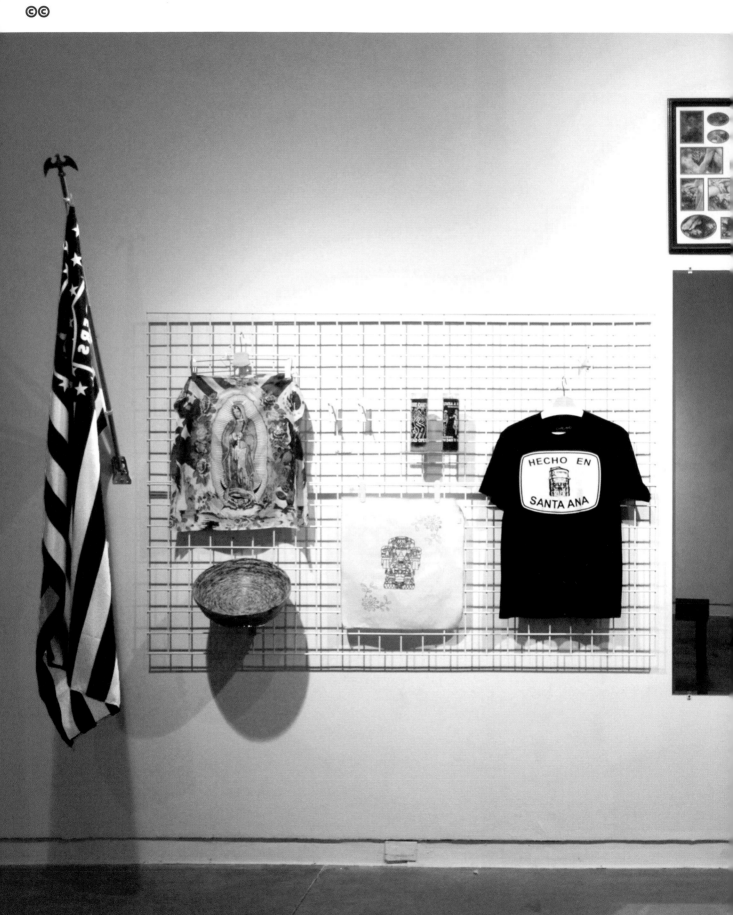

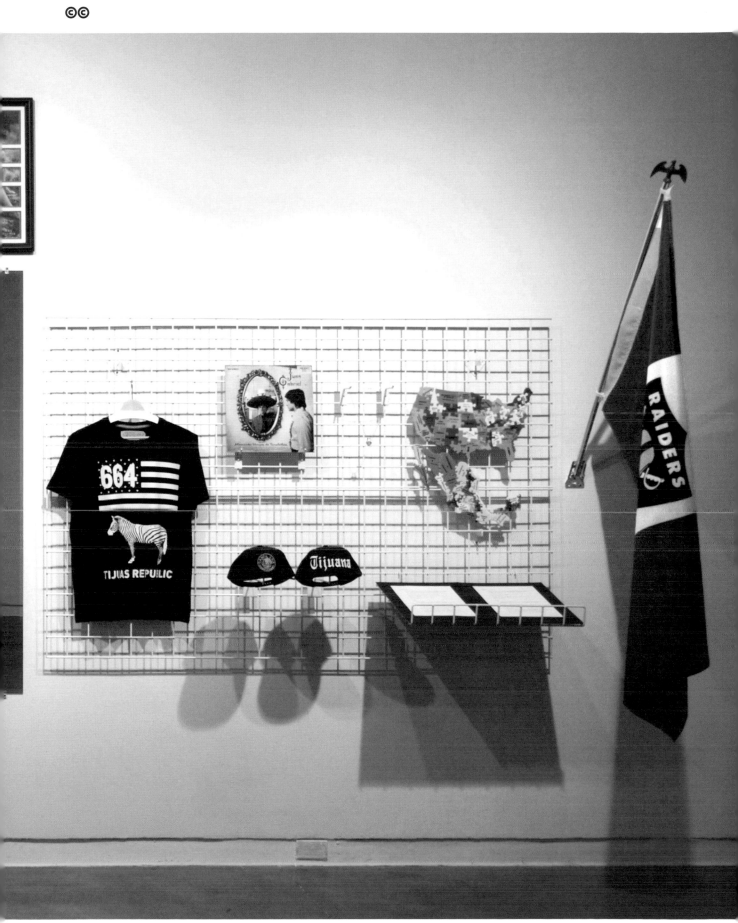

GLOBOS DE PROTESTA (CIUDADANX AMERICANX), 2018

Tomando como inspiración/referencia los globos de protesta que fueron creados en los talleres de MAP, creamos una serie de globos en respuesta a las retóricas antiinmigrantes, las cuales movilizan una concepción restrictiva y errónea de "América", misma que pretende hablar de los Estados Unidos de Norteamérica como una nación individual orientada hacia la supremacía blanca.

La serie se inspira en dos experiencias que vivimos durante nuestro tiempo de trabajar/vivir en Santa Ana. La primera fue una confrontación que se dio a principios del 2018, mientras trabajábamos en la exposición. En respuesta a la eliminación del programa DACA—que ofrecía amparo a más de 600 mil jóvenes indocumentados—el grupo comunitario Resilience OC organizó un encuentro en un parque público en el centro de Santa Ana, donde jóvenes y familias inmigrantes podrían recibir/compartir información, orientación y apoyo para hacer frente a la precariedad que desataron los recientes cambios en la política migratoria. Un grupo de manifestantes de otras partes del condado llegaron a acosar a quienes se habían reunido. El grupo gritaba consignas como "America is for American Citizens" [America es para los ciudadanos americanos].

Ello trajo a la mente nuestra experiencia de cruce fronterizo a principios de la década de 1990. En particular la práctica de entrenar a familiares a responder en inglés a las preguntas que pudiera plantear el oficial de migración a cargo de determinar si alguien podría ingresar a los Estados Unidos desde México. La frase principal que ensayábamos era "American Citizen" [ciudadano americano].

Ahora nos damos cuenta de que lo que estábamos ensayando era la articulación de un marco alternativo de ciudadanía, ya que todos éramos (y continuamos siendo) efectivamente, ciudadanos del continente americano.

Los globos que se presentaron como parte de la exhibición llevaban serigrafiada la frase en inglés o español en un lado y del otro lado el mapa del continente americano (América del norte, Centroamérica y Sudamérica). El público era invitado a tomar un globo y llevárselo consigo, volándolo, como una declaración política.

REGIONALIA

PROTEST BALLOONS (AMERICAN CITIZEN), 2018

Using the "protest balloons" created through MAP workshops as inspiration/reference, we created a series of balloons responding to how the term America is currently mobilized within anti-immigrant rhetoric to speak about a restrictive, singular nation, the United States of America, and its orientation toward white supremacy.

The series was inspired by two experiences in particular that span our time living/working along the border and in Santa Ana. The first was a confrontation that took place in early 2018, in the runup to the exhibition. In response to the US government's elimination of the Deferred Action for Childhood Arrivals (DACA) program, which offered protection to over 600,000 undocumented youths, Resilience OC (ROC) convened a gathering/rally in a public park in Downtown Santa Ana. This event created a space for local youth and their families to receive information and support one another, given the uncertainty unleashed by federal immigration policy changes such as this one. Counterprotestors from surrounding cities/counties arrived to harass the people (mostly youth) who had convened. They screamed "America is for American Citizens" and other slogans.

This brought to mind our experience crossing the border in the early 1990s. In particular, it recalled the practice of training family members to respond in English to questions posed by customs agents at ports of entry to determine whom they would allow to enter the United States from Mexico. The main phrase we practiced was "American Citizen."

Today, we realize that from a very young age, we had been rehearsing how to articulate an alternative framework for citizenship, given that we were (and still are) citizens of the Americas.

The balloons presented as part of the exhibition were screen-printed with the phrase "American Citizen" in English or Spanish, with a map of the American continent (North America, Central America, and South America) on the inverse side. The public was invited to take a balloon with them, flying it to enunciate a political position.

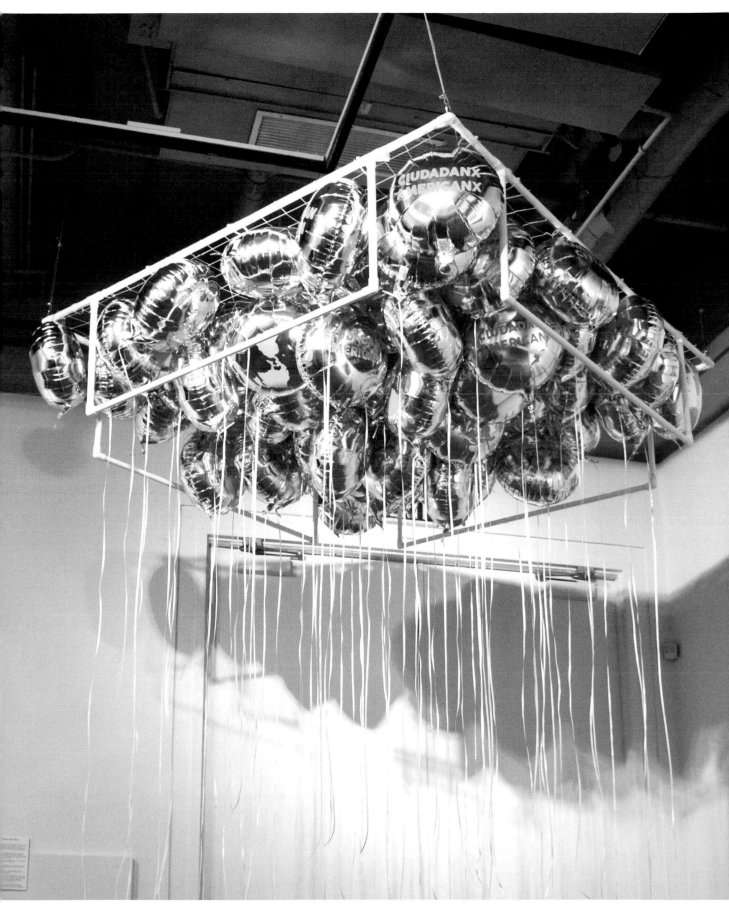

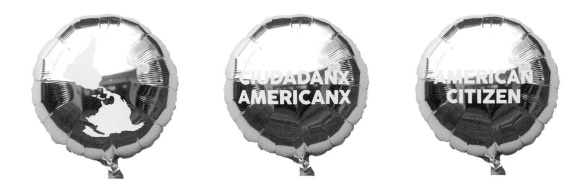

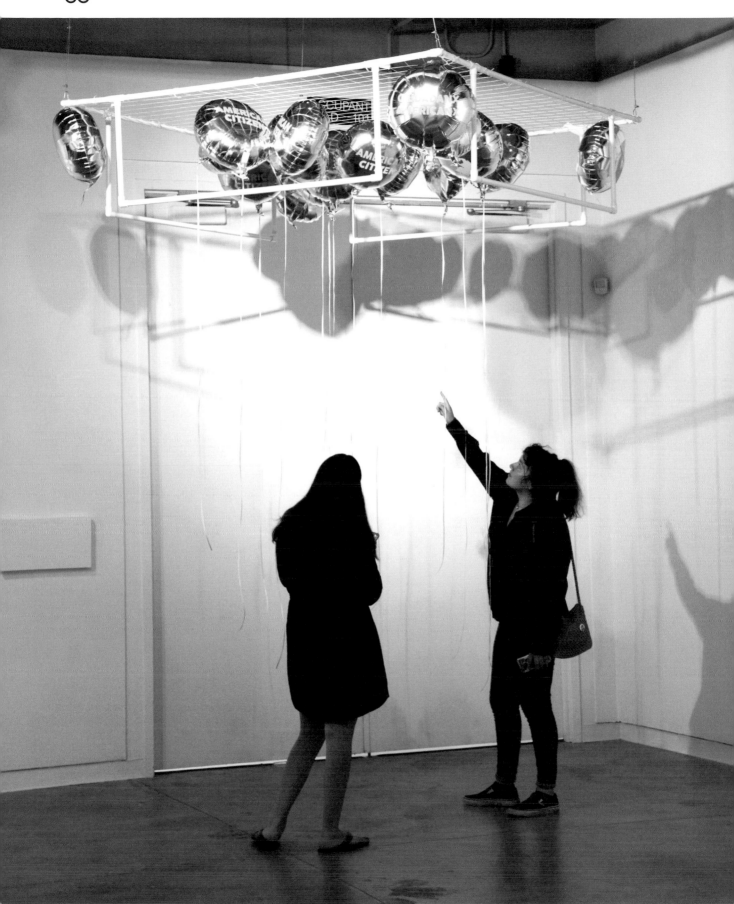

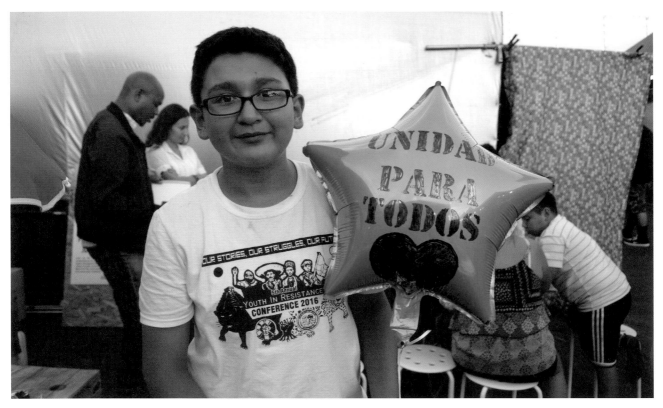

REGIONALIA

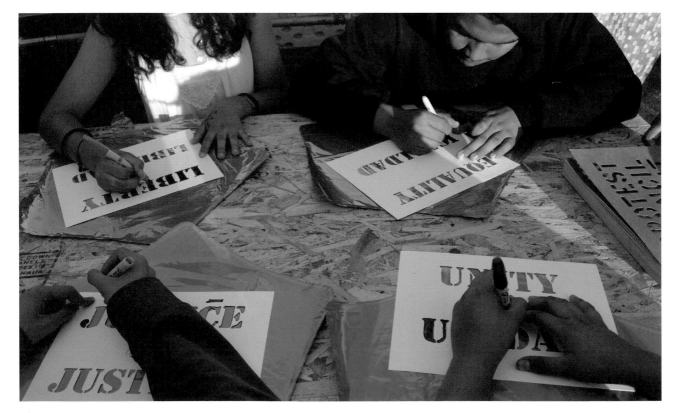

PROYECTO/PROJECT 4: GLOBOS DE PROTESTA/PROTEST BALLOONS

BALLOON MARCH

REGIONALIA

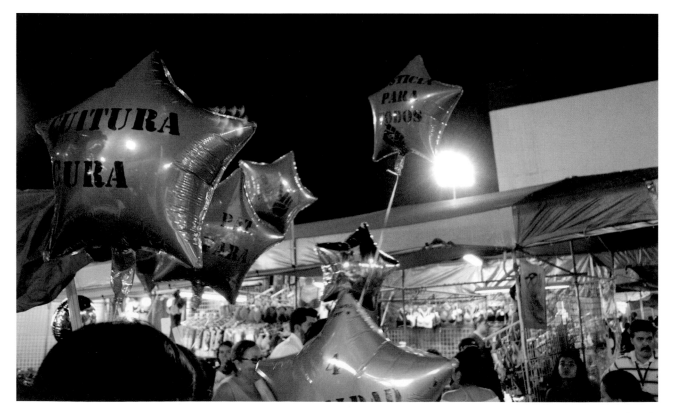

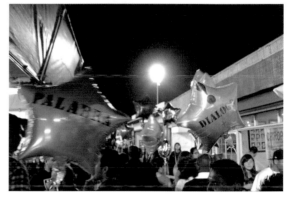

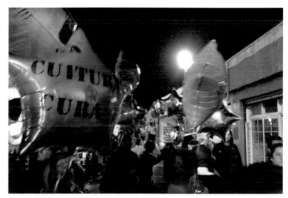

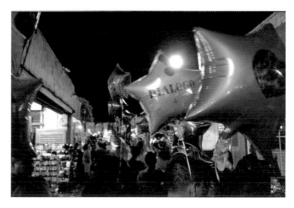

Video: Globos de Protesta/Balloon March Protest

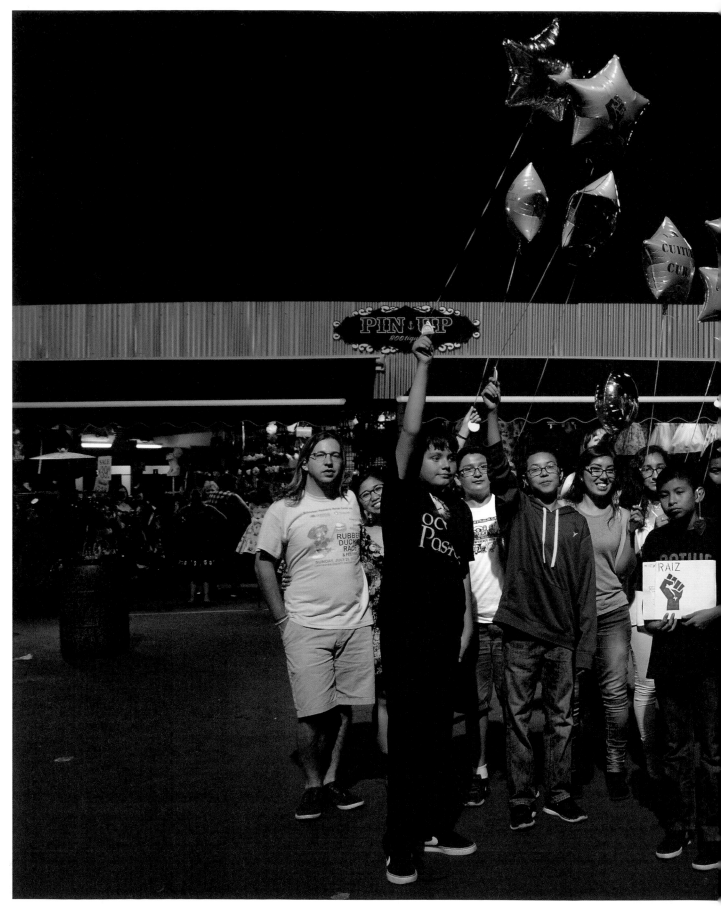

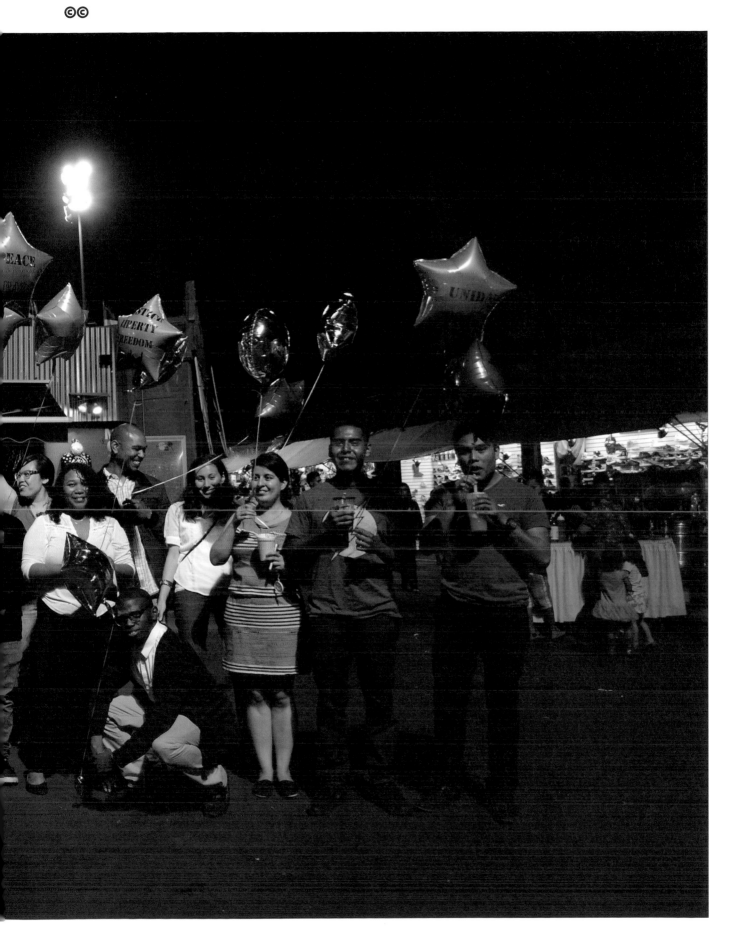

SANTA ANA, AHORA Y SIEMPRE (NASA), 2017-18

NASA fue una serie de transmisiones de radio híper-locales que se llevaron a cabo durante el verano de 2017. Tomando como marco conceptual la "Exploración Espacial", cada emisión consideraba las maneras en las que la gentrificación (o aburguesamiento) y el desarrollo urbano han transformado en años recientes a la ciudad de Santa Ana, y las maneras en las que sus habitantes han respondido a estos cambios, mediante procesos colectivos de resistencia y adaptación de espacios y cultura.

Como parte del proyecto se organizaron sesiones de Transmisión + Grabación en distintos puntos del centro de Santa Ana, incluyendo una emisión móvil con Chulita Vinyl Club Santa Ana –un colectivo local de mujeres DJs– la cual se llevó a cabo dentro de nuestro auto mientras manejábamos por los barrios de la ciudad.

Las siguientes transmisiones se podían escuchar en la galería por medio de "Cascos Auriculares Espaciales" que formaban parte de la instalación.

Transmisión 1: "Let's Talk About Space" ["Hablemos del espacio"] contempla el espacio del barrio como hogar, abordando el pasado, presente y futuro del centro de Santa Ana.

Transmisión 2: "Across the Sea of Space" [A través del océano del espacio"] considera la migración como viaje por el espacio, y las maneras en las que ha formado las vidas de individuos y comunidades en Santa Ana.

Transmisión 3: "Whose Space?" ["¿De quién es el espacio?"] incluye las voces de residentes de Santa Ana que responden a la pregunta "¿De quién es el espacio?" y lo declaran suyo— proclamando así su derecho de apropiarse de la ciudad y sus barrios como su hogar: el derecho al espacio que han construido por medio de esfuerzos y sacrificios colectivos, para hacerlo familiar, acogedor, un espacio que ofrece refugio y que brinda oportunidades para el florecimiento individual y familiar.

Transmisión 4: "Space Cruisin'" contó con la participación de Chulita Vinyl Club Santa Ana que compartió historias y tocó música a bordo de nuestro auto, el "cog•nate cruiser" mientras recorríamos las calles de la ciudad.

REGIONALIA

NOW & ALWAYS SANTA ANA (NASA) 2017-2018

NASA was a series of hyper-local radio transmissions that took place over the summer of 2017. Taking space exploration as a framework, each broadcast considered how gentrification and urban development have shaped Santa Ana in recent years, and how residents have responded to these shifts through collective (re)purposing of space and culture.

Recording + listening sessions were held in and around Downtown Santa Ana as part of the project, including a mobile broadcast featuring local DJ collective Chulita Vinyl Club Santa Ana, which was recorded and transmitted live from inside our car as we made our way through local neighborhoods.

The following transmissions could be heard by visitors to the exhibition, via "Space Headsets" that were part of an in-gallery listening station:

Transmission 1: Let's Talk about Space contemplates the space of the neighborhood as home, addressing Downtown Santa Ana's past, present, and contested future.

Transmission 2: Across the Sea of Space considers a form of space travel, migration, and the ways it has shaped the lives of individuals and communities in Santa Ana.

Transmission 3: Whose Space? features residents of Santa Ana responding to this question by declaring it their own. Through these declarations, they staked their claim to city and neighborhood as a right to home, as a right to a space they have constructed through collective effort and sacrifice to become familiar, to offer shelter, and to provide opportunities for them to flourish as individuals, families, and communities.

Transmission 4: Space Cruisin' featured Chulita Vinyl Club Santa Ana riding with us in our car, the "cog•nate cruiser," sharing stories and spinning music as we broadcast our way through the city.

SUMMER SESSIONS

+ +

TRANSMISSION #1
LET'S TALK ABOUT SPACE
 SATURDAY AUG 5 / 6PM-10PM
 SUNDAY AUG 6 / 11AM-2PM

TRANSMISSION #2
ACROSS THE SEA OF SPACE...
 FRIDAY AUG 11 / 8PM-12AM
 SATURDAY AUG 12 / 5PM-9PM

TRANSMISSION #3
WHOSE SPACE?
 FRIDAY AUG 18 / 8PM-12AM

TRANSMISSION #4
SPACE CRUISIN'
 SUNDAY SEP 10 / 7PM

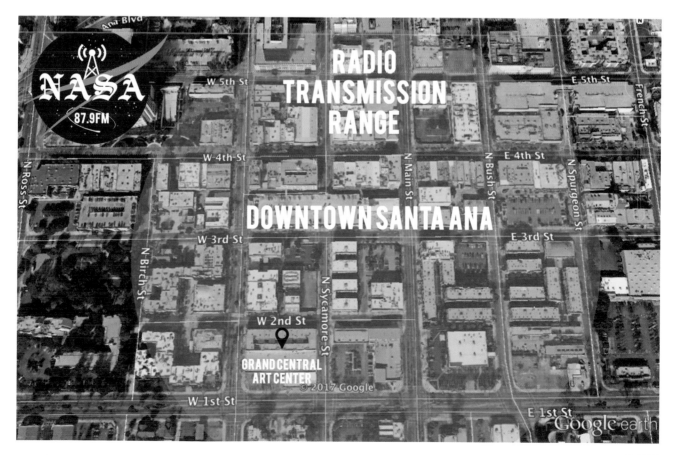

NASA 87.9FM

RADIO TRANSMISSION RANGE

DOWNTOWN SANTA ANA

GRAND CENTRAL ART CENTER

© 2017 Google

Google earth

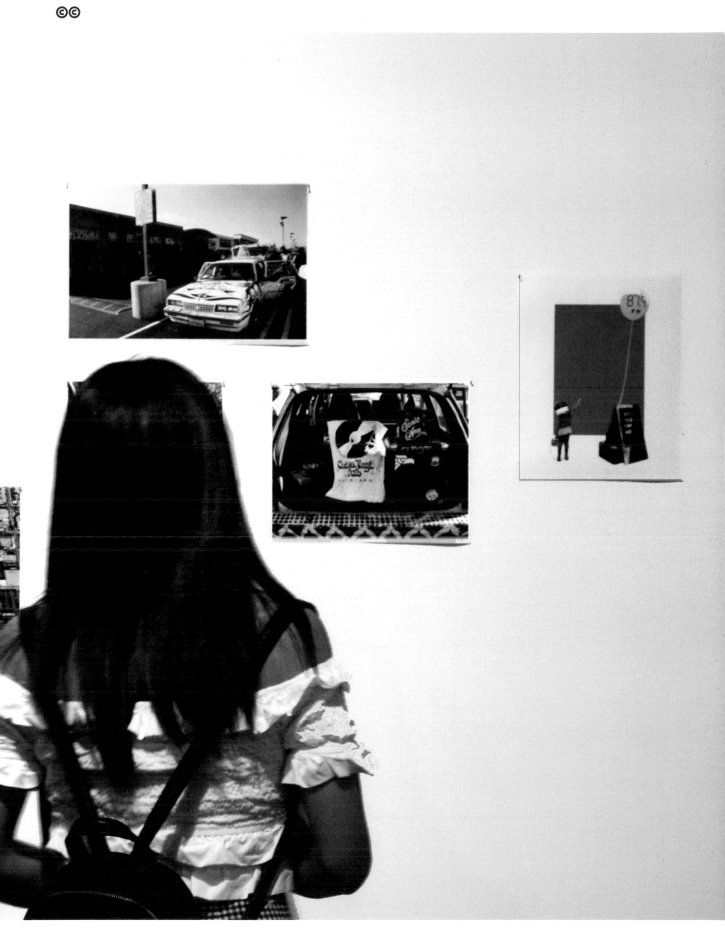

REGIONALIA

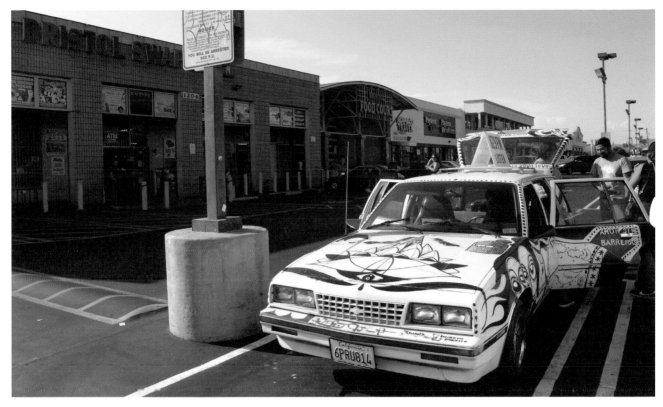

PROYECTO/PROJECT 5: NASA

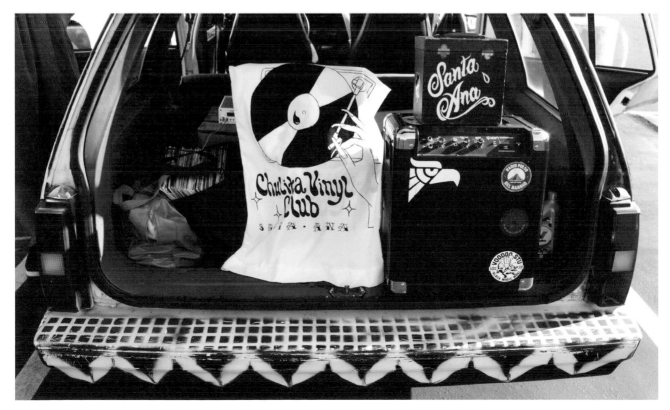

CALIFORNIA MÍA, 2018

Una instalación cuyo nombre proviene de la letra de la canción "Sueños de California" de Los Tijuana Five, la cual es una versión en español de "Dreams of California" de la banda The Mamas and the Papas. A través de artefactos sonoros del Sur de California/Norte de México, el proyecto rastrea y juega con los impulsos topofílicos expresados en la canción, invitando al público a considerar la manera en que se articulan y negocian los lazos afectivos entre las personas y los lugares mediante la música popular: expresando solidaridad en algunas ocasiones, y en otras, desafiando la retórica política que busca nombrar/defender un espacio como propio.

La compilación sonora—compuesta con fragmentos de canciones oldies, transmisiones de estaciones de radio de Tijuana/Los Angeles, dedicatorias de amor y versiones en español de canciones de rock'n'roll de los años 60s y 70s—se escucha a través de una colección de radios provenientes de mercados públicos (swap meets + sobreruedas/tianguis) fronterizos; espacios a través de los cuales se ha establecido, sustentado y replicado un entorno sonoro compartido entre la Baja y la Alta California: articulando el deseo de amor, la angustia de la separación, y la esperanza de estar juntos de nuevo.

Un componente secundario de la instalación dialoga con otro locus del ambiente sonoro: la radio. Una serie de mapas documentan las locaciones y el alcance de tres estaciones que trascienden fronteras, conocidas como "border blasters", las cuales operan entre San Diego/Tijuana (105.7 FM, 90.3 FM, 91.1 FM) y transmiten sus señales de gran potencia a través de las fronteras. Los mapas no solo ofrecen un registro visual del paisaje sonoro binacional contemporáneo, sino que también ilustran como el alcance de tales estaciones coincide con los puntos de inspección de la patrulla fronteriza en San Clemente y Temecula, CA.

REGIONALIA

CALIFORNIA MÍA, 2018

An installation that takes its name from the lyrics of Los Tijuana Five's "Sueños de California," a Spanish-language cover of The Mamas and the Papas' "California Dreamin'." The project traces and teases out the implications of the topophilic impulse expressed in the song through aural artifacts from Southern California / Northern Mexico, inviting viewers/listeners to consider how bonds to place and to one another are articulated and negotiated through popular music—at times expressing solidarity with and at times standing in defiance of political rhetoric that seeks to claim/defend a space as one's own.

This sound compilation, composed of fragments of oldies, radio transmissions from the TJ/LA megalopolis, love song dedications, and Spanish-language covers of rock music from the 1960s and '70s, is played out of a collection of novelty radios sourced from public markets (swap meets + sobreruedas) along the border—spaces through which a shared sonic context between the United States and Mexico has been established, sustained, and replicated: articulating desire for love, the anguish of being separated, and the hope of belonging together again.

A secondary component of the installation spoke to another locus of this aural environment: radio. A series of maps documents the location and range of radio transmitters that exist between San Diego and Tijuana (105.7 FM, 90.3 FM, 91.1 FM). Known as "border blasters," these stations transmit their signals at very high power across the border, between nations. These maps not only provide a visual record of a contemporary binational soundscape, but document how the reach of these stations coincides with border patrol checkpoints in San Clemente and Temecula, California.

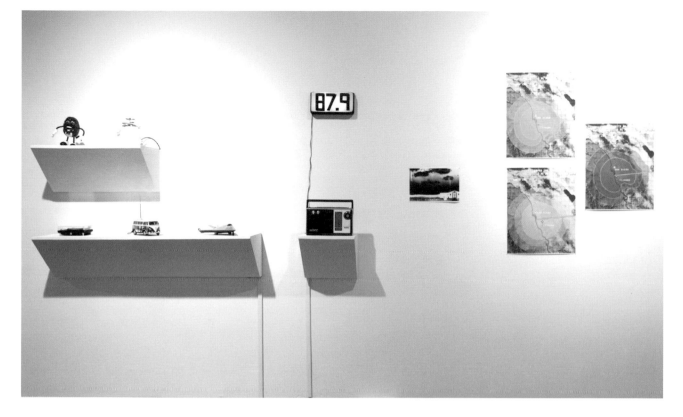

PROYECTO/PROJECT 5: CALIFORNIA MIA

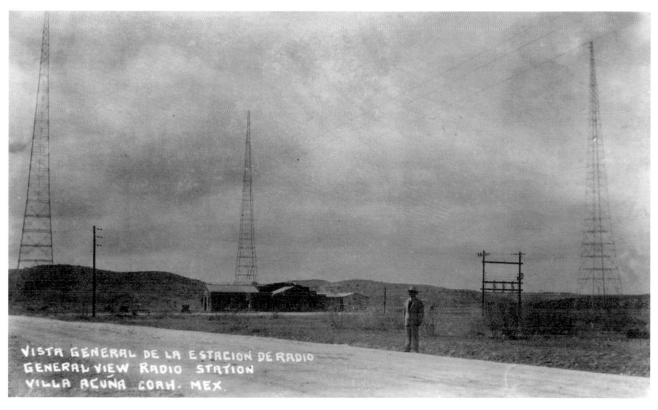

VISTA GENERAL DE LA ESTACION DE RADIO
GENERAL VIEW RADIO STATION
VILLA ACUNA COAH. MEX.

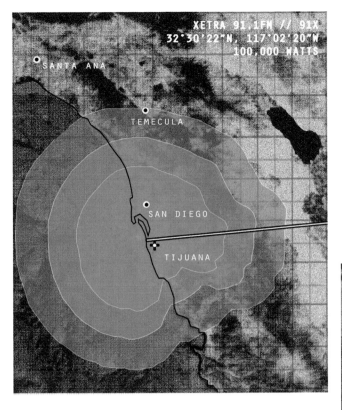

XETRA 91.1FM // 91X
32°30'22"N, 117°02'20"W
100,000 WATTS

SANTA ANA

TEMECULA

SAN DIEGO

TIJUANA

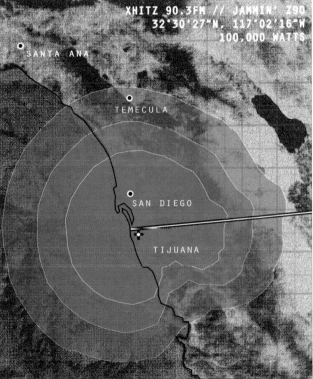

XHITZ 90.3FM // JAMMIN' Z90
32°30'27"N, 117°02'16"W
100,000 WATTS

SANTA ANA

TEMECULA

SAN DIEGO

TIJUANA

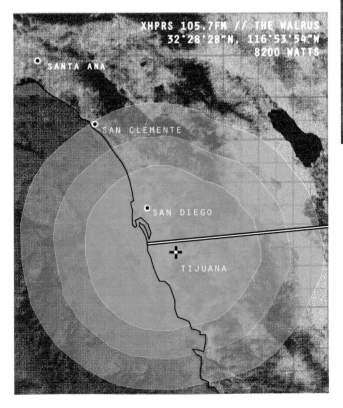

XHPRS 105.7FM // THE WALRUS
32°28'28"N, 116°53'54"W
8200 WATTS

SANTA ANA

SAN CLEMENTE

SAN DIEGO

TIJUANA

Patronato / Funders

El programa de residencias artísticas de GCAC es posible gracias al generoso apoyo de The Andy Warhol Foundation for the Visual Arts.

Patrocinio y/o apoyo para el desarrollo de actividades y proyectos de GCAC durante la temporada en curso por:

Generous support for the GCAC artist-in-residence program has been provided by The Andy Warhol Foundation for the Visual Arts.

The following have provided generous funding and/or in-kind support for the current GCAC season:

KCET Artbound
Community Engagement
MAP Fund
Jeff Van Harte (CSUF, 80)
Kate Peters (CSUF MM, 79)
 y/and Doug Simao
Joe y/and Nancy Walker
The Sorel Organization
Joyce Osborn
Dr. Melissa Smith
Patricia Chanteloube y/and Erik Ehn
Mike Plotkowski
The Interpublic Group of Companies, Inc.
Jayne Becker
Frank A. Mumford
Karen Jilly
Julie Cardia (CSUF, 14) y/and Mickey Fisher

Equipo de Grand Central Art Center (GCAC) / Grand Central Art Center (GCAC) Team

Dirección, Jefatura de Curaduría /
Director, Chief Curator
John D. Spiak

Dirección Asociada/Associate Director
Tracey Gayer

Montaje/Preparator
Riley Fields

Asistente de galleria / Gallery Associate
Marco Alejandro Hermosillo Gámez

Asistente de galleria / Gallery Associate
Jennifer Farias

**Círculo de Directores
Grand Central Art Center (GCAC)/
Director's Circle
Grand Central Art Center**

Alessandra Caldana
Manny Escamilla
Richard Espinachio
Amy Fox
Matthew Gush
Sofia Gutierrez
Aaron Jones
Monica Jovanovich
Lane Macy Kiefaber
Ruthie Linnert
Susie Lopez-Guerra
Greg Nowacki
Louie Perez
Juliana Rico
Joanna Roche
Sharon Romeo-Willis
Elizabeth Rooklidge
Karen Stocker
Jonathan Webb
Kellie Stockdale Webb

**Administración / Administration
California State University, Fullerton**

Presidencia/President
Fram Virjee

Dirección de Personal / Chief of Staff
Danielle García

Rectoría y Vicepresidencia de Asuntos Académicos / Provost and Vice President for Academic Affairs
Kari Knutson Miller

Asesoría Universitaria / University Counsel
Gaelle H. Gralnek

Vicepresidencia de Tecnologías de la Información / Vice President for Information Technology
Amir H. Dabirian

Vicepresidencia de Asuntos Estudiantiles /
Vice President for Student Affairs
Berenecea Y. Johnson Eanes,

Vicepresidencia Interina de Recursos Humanos, Diversidad e Inclusión Social / Interim Vice President for Human Resources, Diversity & Inclusion
David Forgues

Vicepresidencia de Administración y Finanzas, Dirección de Finanzas / Vice President for Administration and Finance CFO
Danny C. Kim

Vicepresidencia de Desarrollo Universitario /
Vice President for University Advancement
Gregory J. Saks

Administración, CSU Fullerton Corporación de Servicios Auxiliares / Administration, CSU Fullerton Auxiliary Services Corporation

Dirección ejecutiva / Executive Director
Chuck Kissel

Dirección financiera / Chief Financial Officer
Tariq Marji

Dirección, Librería / Director, Bookstore
Kim Ball

Dirección, Comedores Universitarios / Director, Campus Dining
Tony Lynch

Dirección, Recursos Humanos / Director, Human Resources
Rosario Borromeo

Dirección, Tecnologías de la Información / Director, Information Technology
Mike Marcinkevicz

Dirección, Desarrollo Inmobiliario / Director, Property Development
Cindy Dowling

Dirección, Programas de Patrocinio / Director, Sponsored Programs
Sydney Dawes

Administración de CSU Fullerton Colegio de Artes / Administration, CSU Fullerton College of the Arts

Decano/Dean
Dale A. Merrell

Decano asociado/Associate Dean
Arnold Holland

Decana asistente / Assistant Dean
Maricela Alvarado

Coordinador de presupuesto / Budget Coordinator
Christopher Johnson

Asistencia y apoyo administrativo / Administrative Support Assistant
Heather Guzman